The Can't Sleep Colouring Book

好好睡著色畫：

一筆一畫讓綿羊、花朵、熱汽球帶你入夢鄉

繪者：安潔拉波特、安潔拉梵丹、凱西何翠、
克萊兒卡特、哈娜戴維斯、羅莎琳穆克斯等著

國家圖書館出版品預行編目(CIP)資料

好好睡著色畫：一筆一畫讓綿羊、花朵、熱汽球帶你入夢鄉 /繪者：安潔拉
波特等著 -- 初版. -- 新北市：自由之丘文創, 遠足文化, 2017.12
　　面；　公分. -- (SimpleLife；19)
譯自：The Can't Sleep Colouring Book
ISBN 978-986-95378-3-4(平裝)

1.繪畫2.畫冊

947.39　　　　　　　　106022206

SimpleLife 19
好好睡著色畫 一筆一畫讓綿羊、花朵、熱汽球帶你入夢鄉
The Can't Sleep Colouring Book
作　　　者／安潔拉波特等
責任編輯／劉憶韶
副總編輯／劉憶韶
總　編　輯／席　芬
社　　　長／郭重興
發行人兼／曾大福
出版總監
出　版　者／自由之丘文創事業　／　遠足文化事業股份有限公司
email: freedomhill@bookrep.com.tw
發　　　行／遠足文化事業股份有限公司
　　　　　　231新北市新店區民權路108-2號9樓
電話 02 2218 1417　傳真 02 8667 1065
劃撥帳號：19504465　戶名：遠足文化事業股份有限公司

印　　製／卡樂彩色製版印刷有限公司
法律顧問／華洋法律事務所 蘇文生律師
定　　價／280元
初版一刷／2017年12月
ISBN 978-986-95378-3-4
Printed in Taiwan
著作權所有，侵犯必究／如有缺頁破損，煩請寄回更換

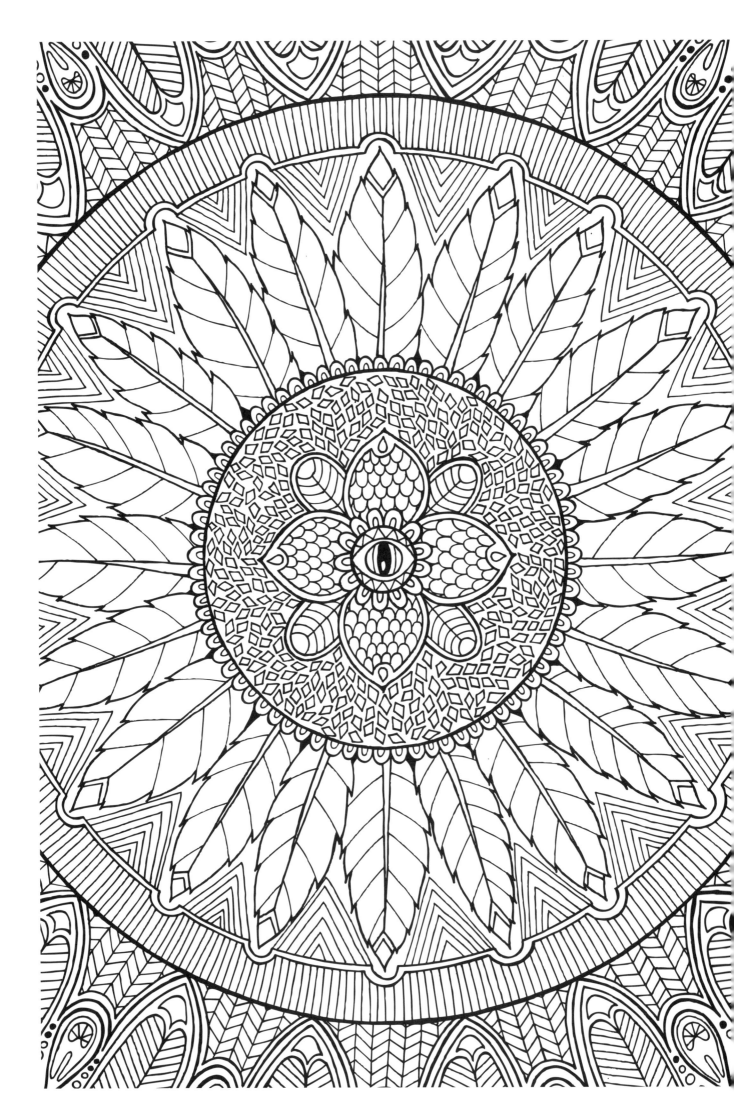

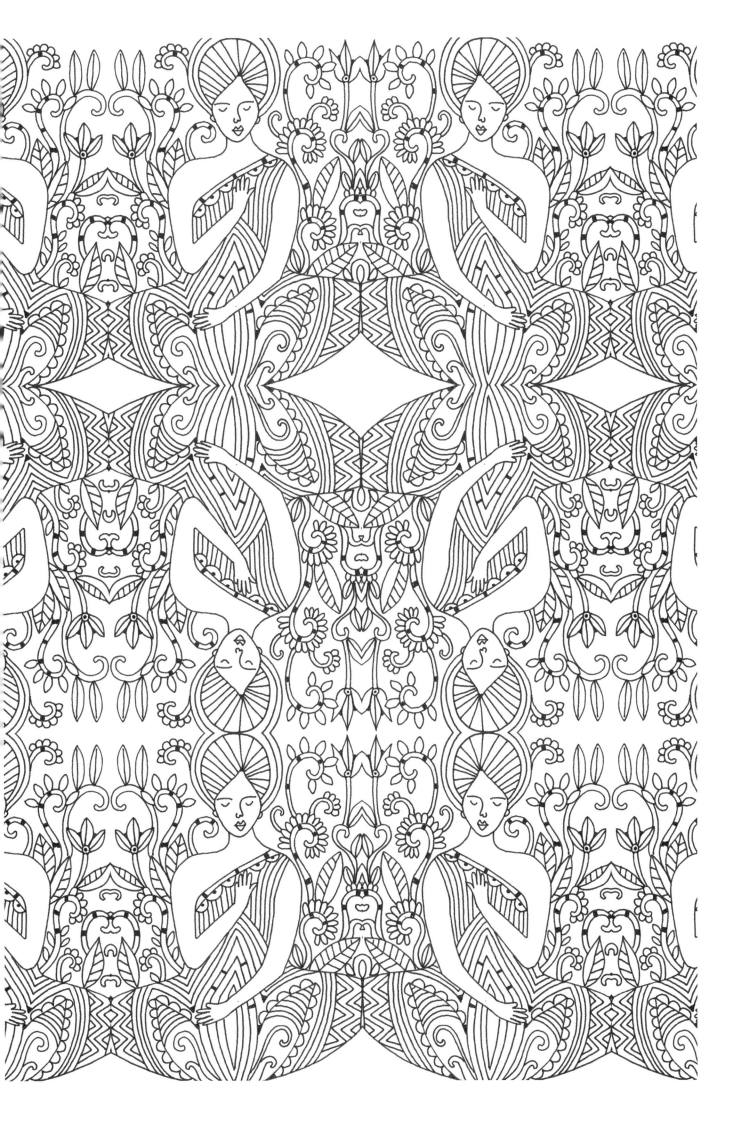

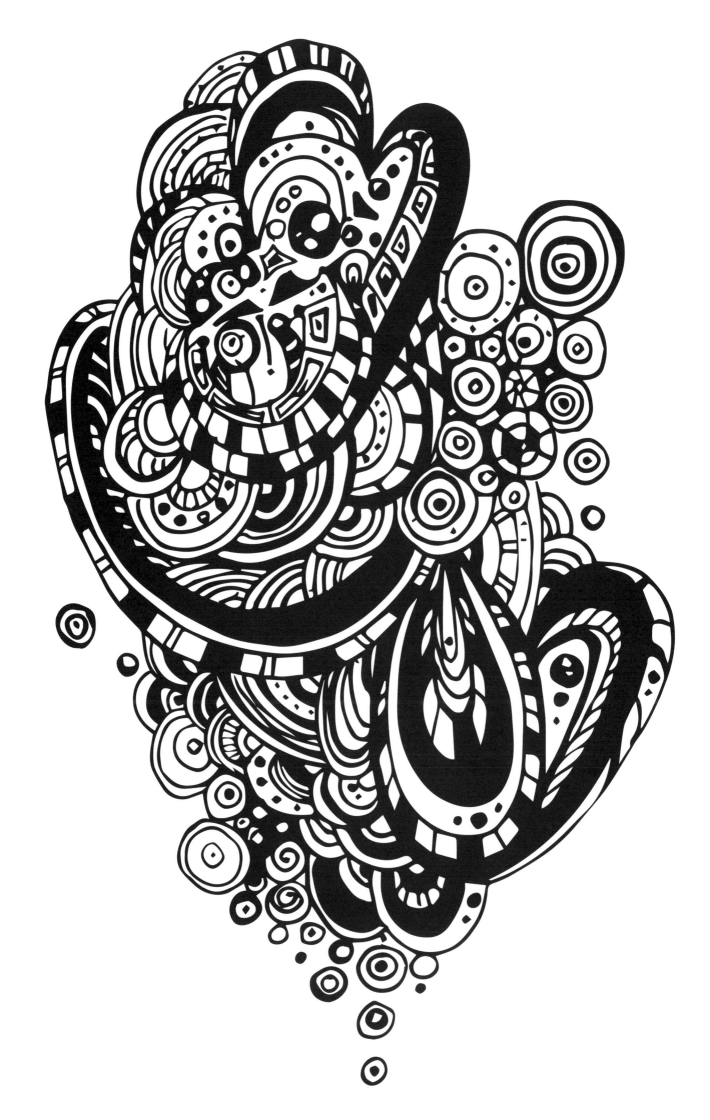

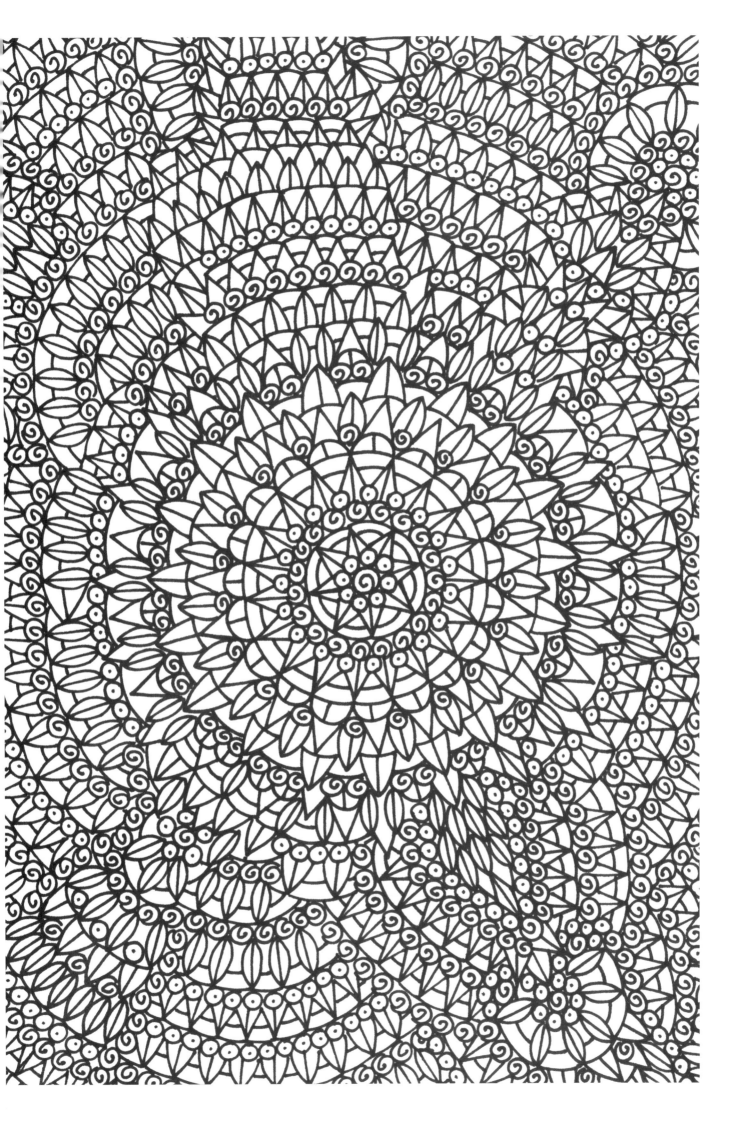

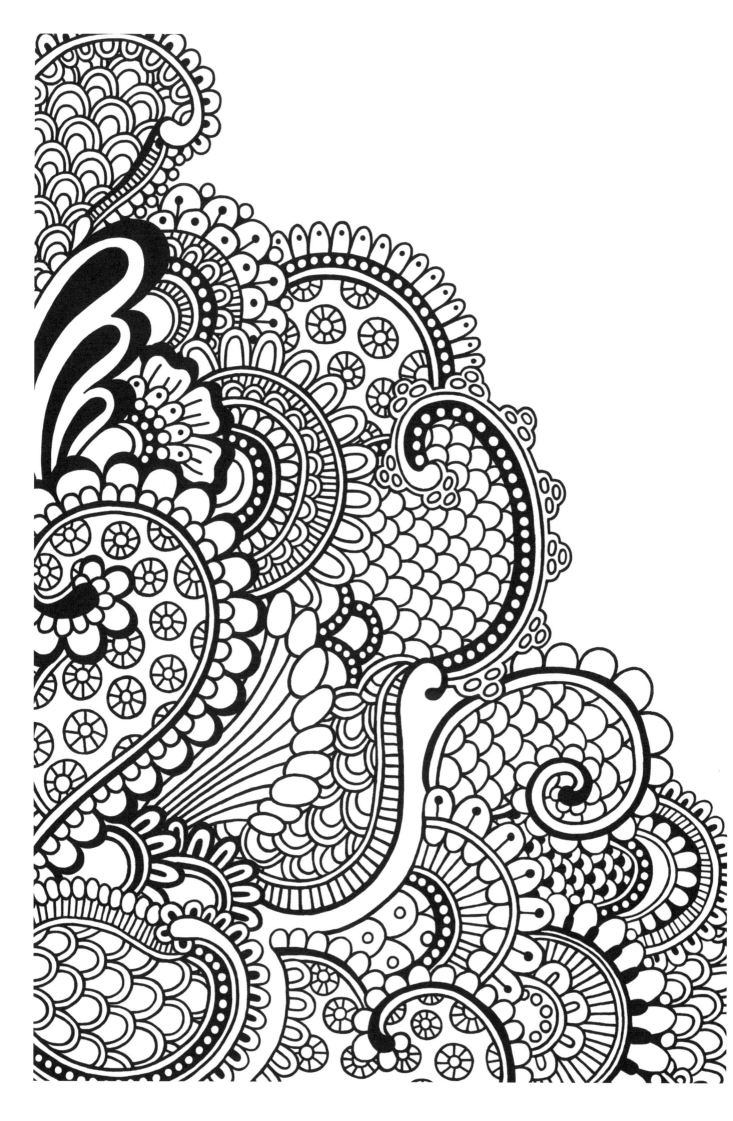

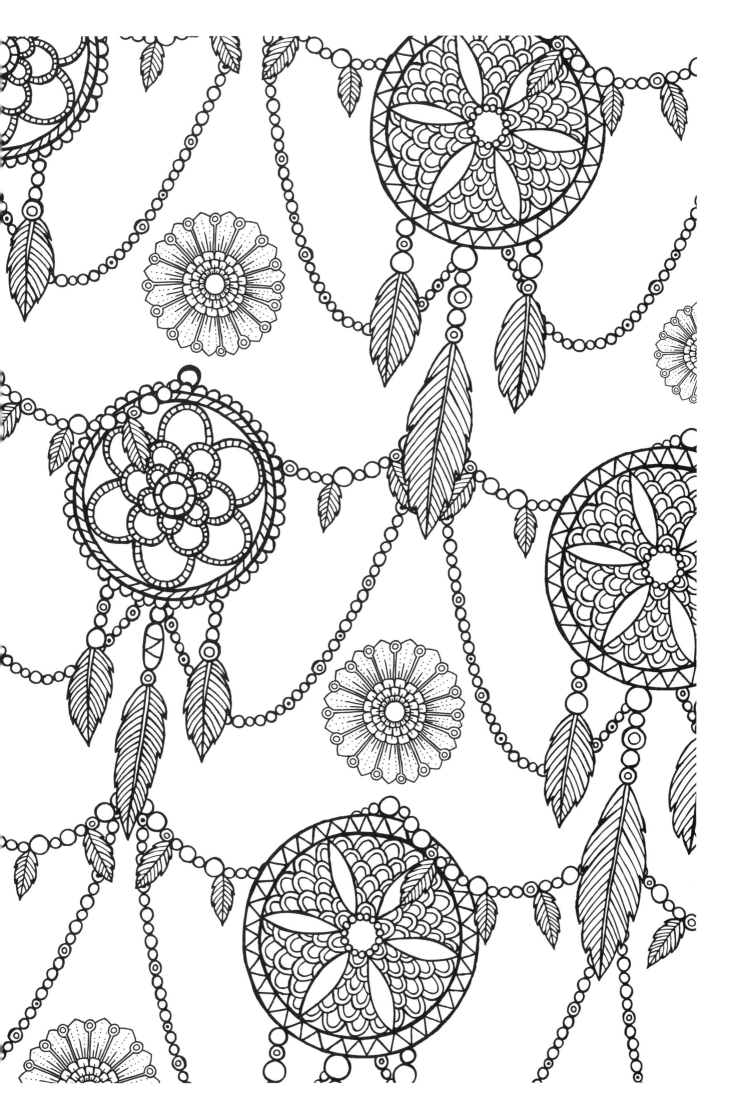

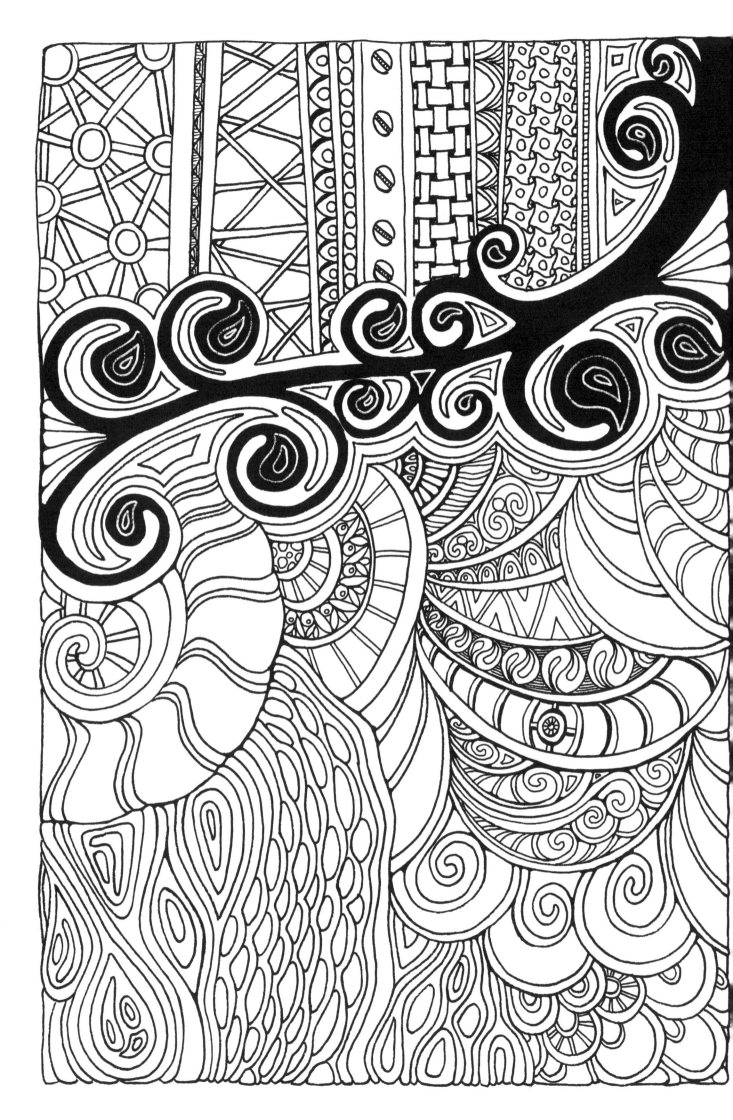

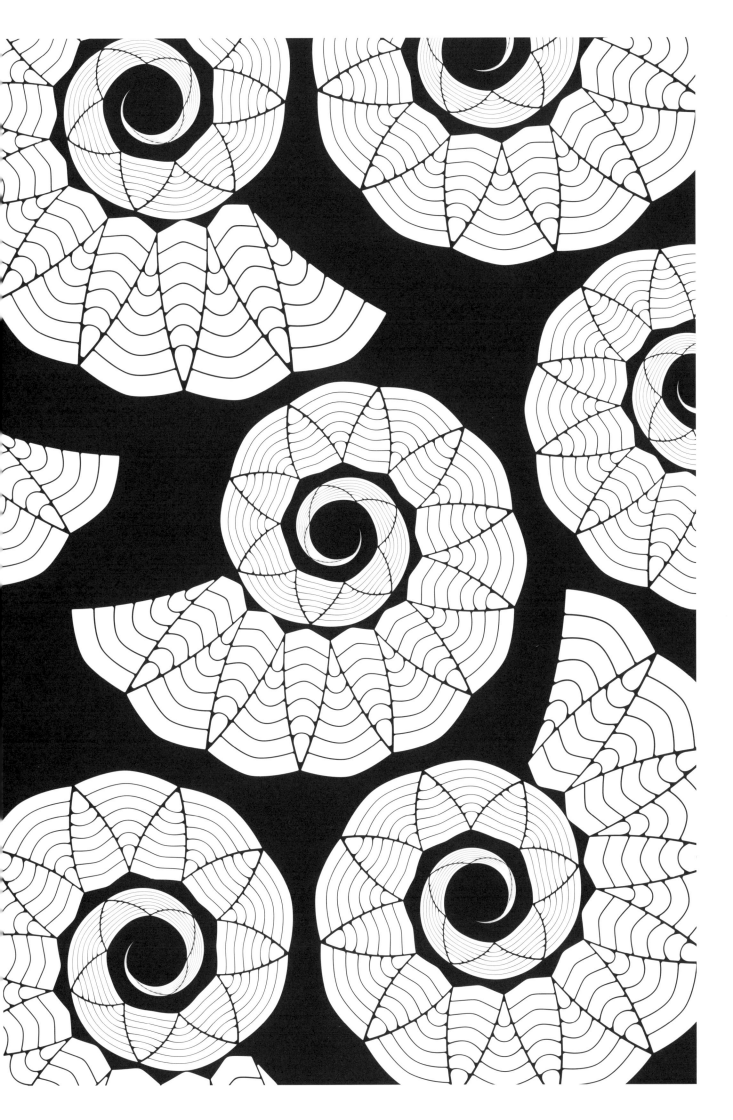

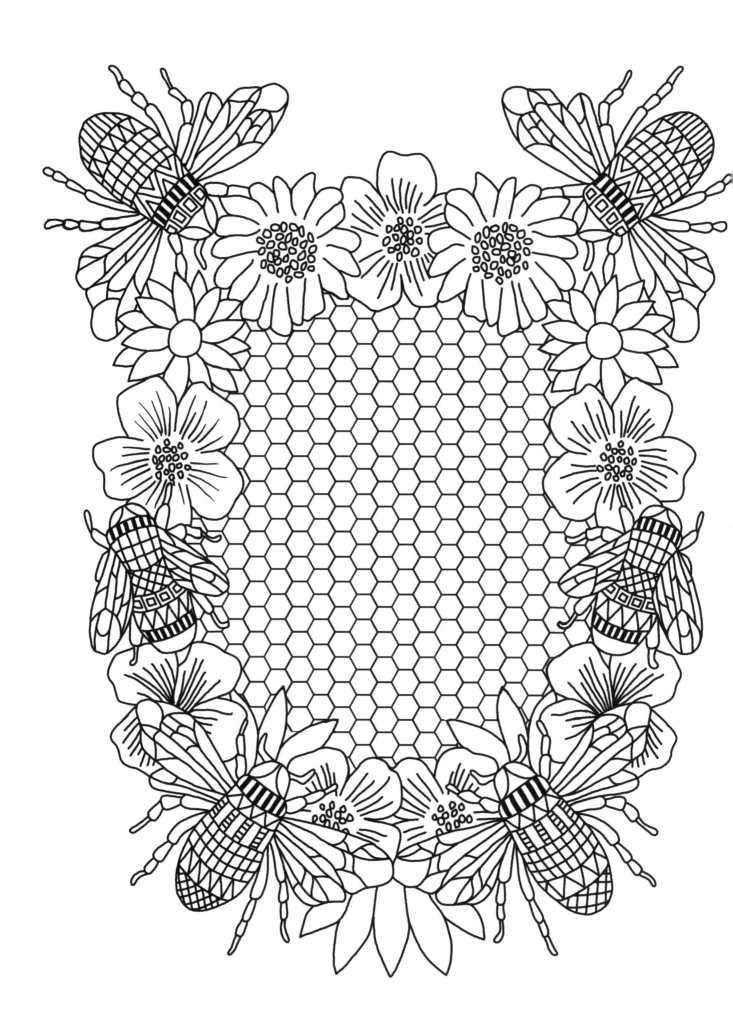

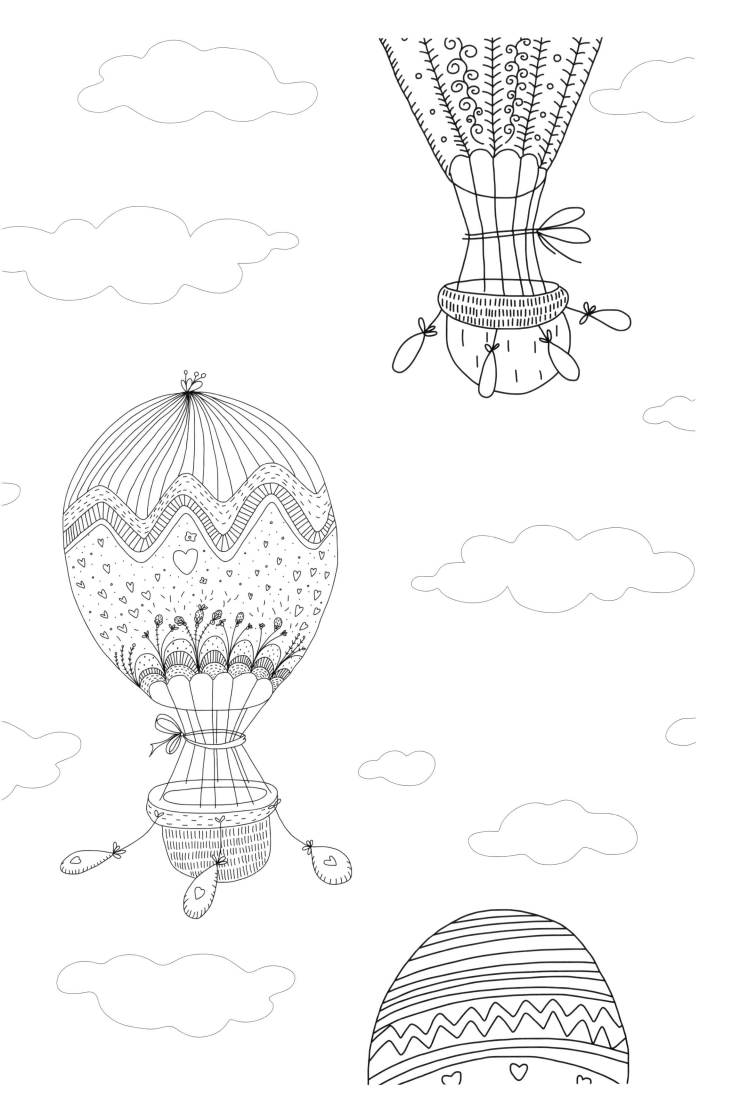

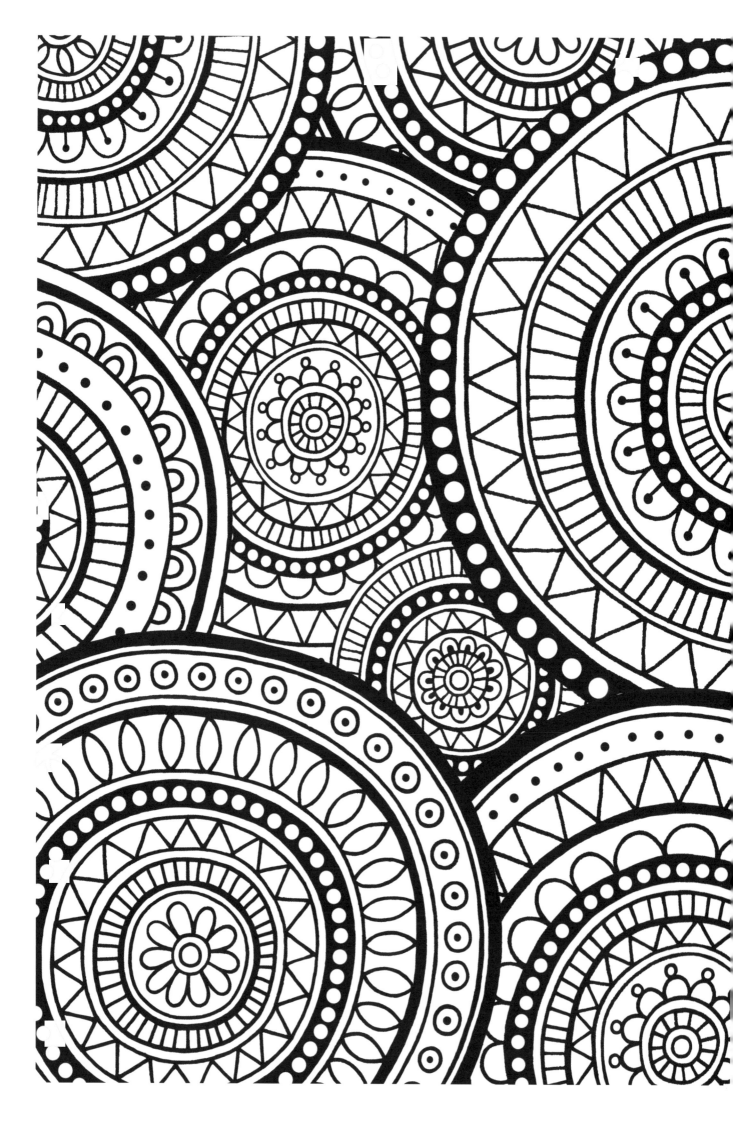

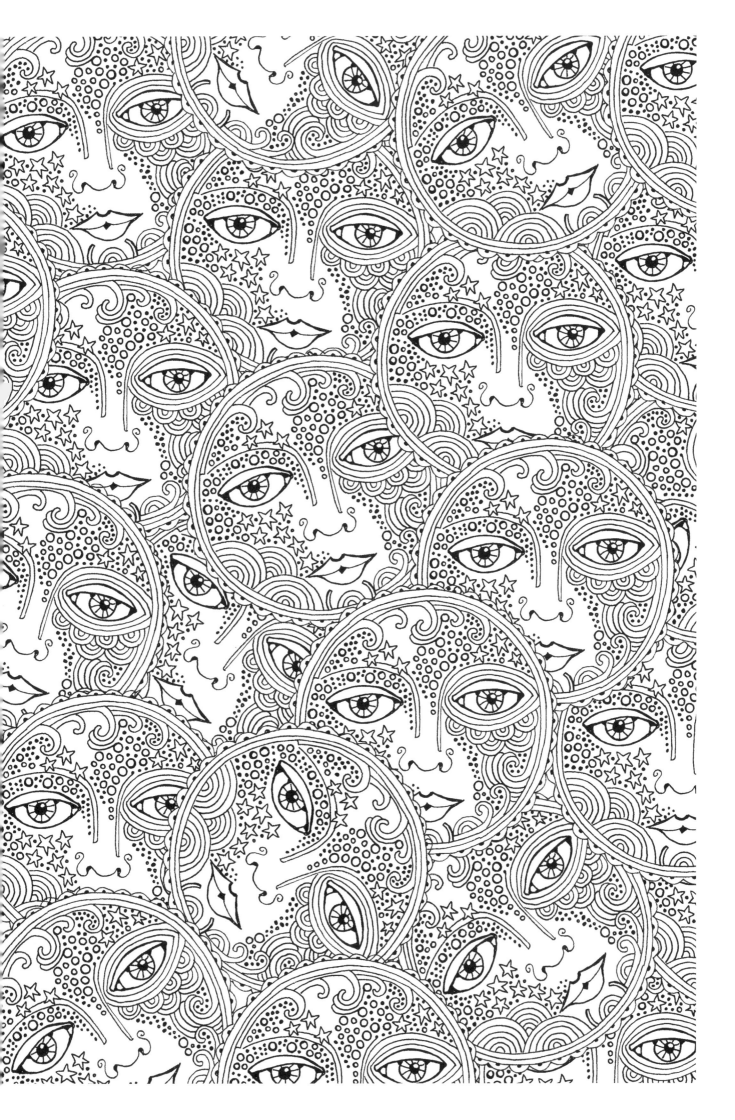

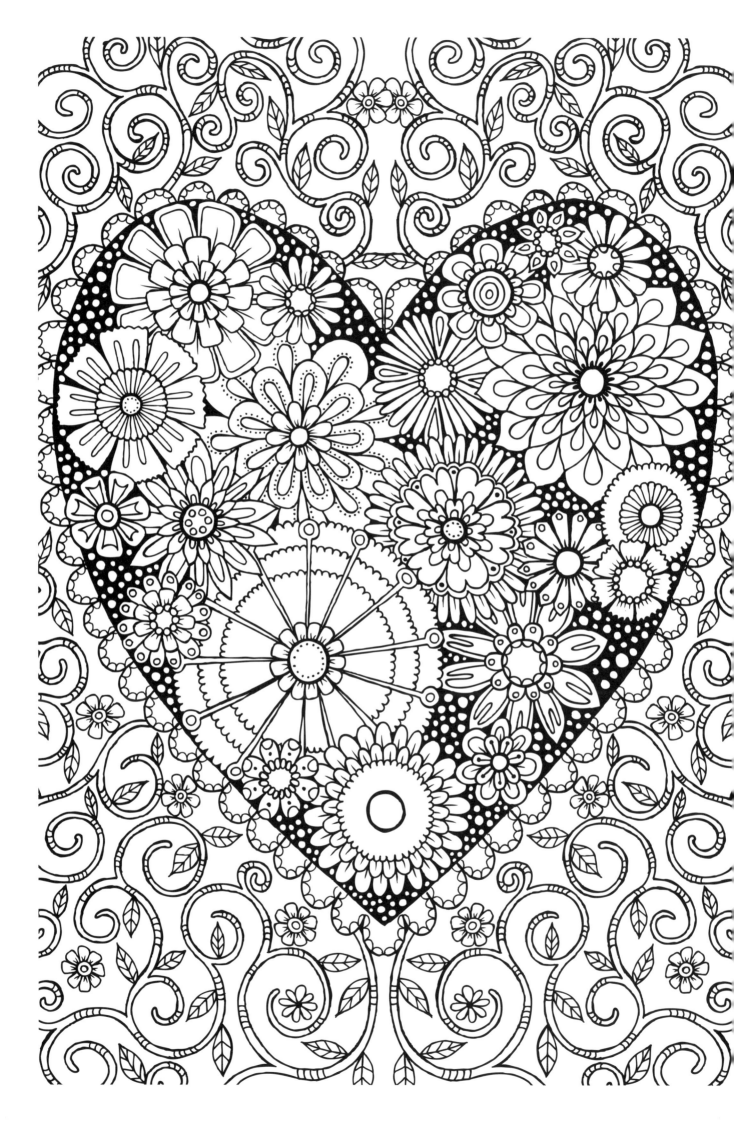

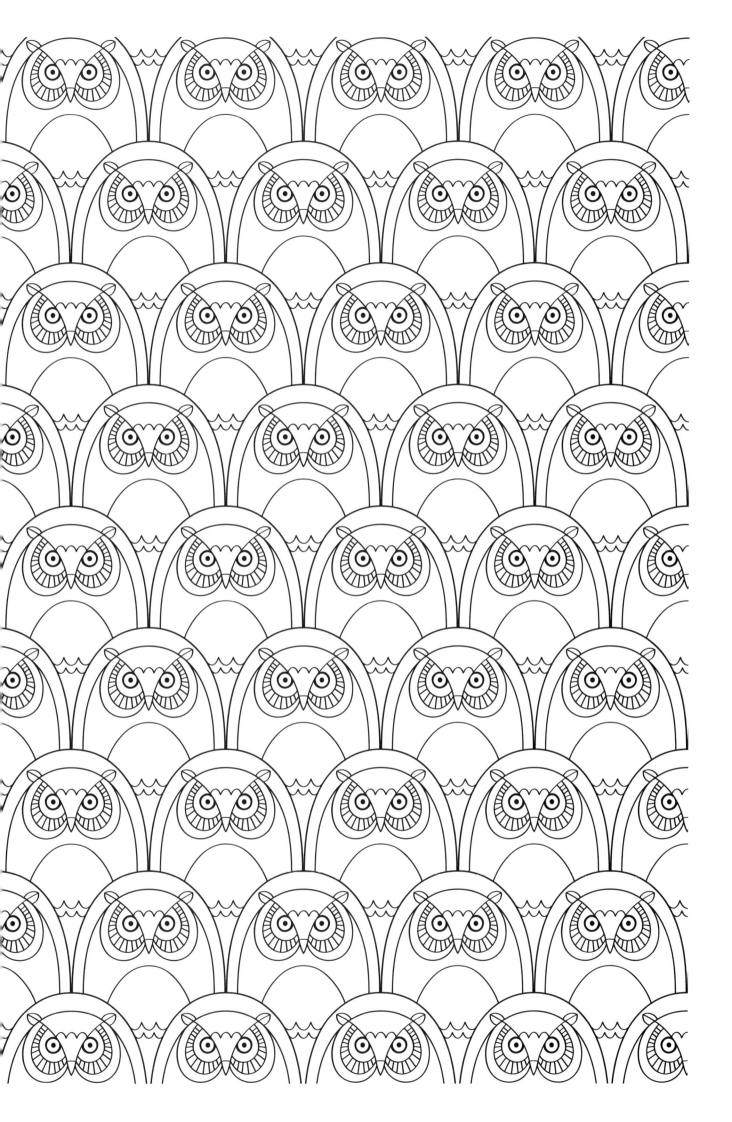

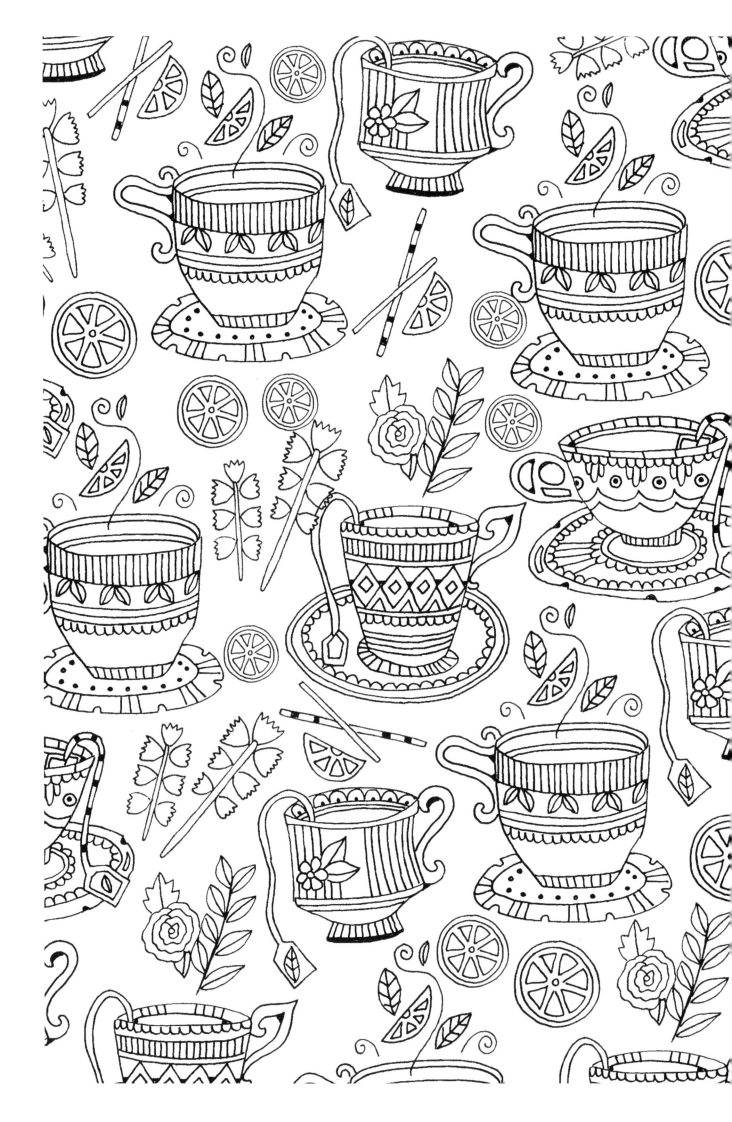

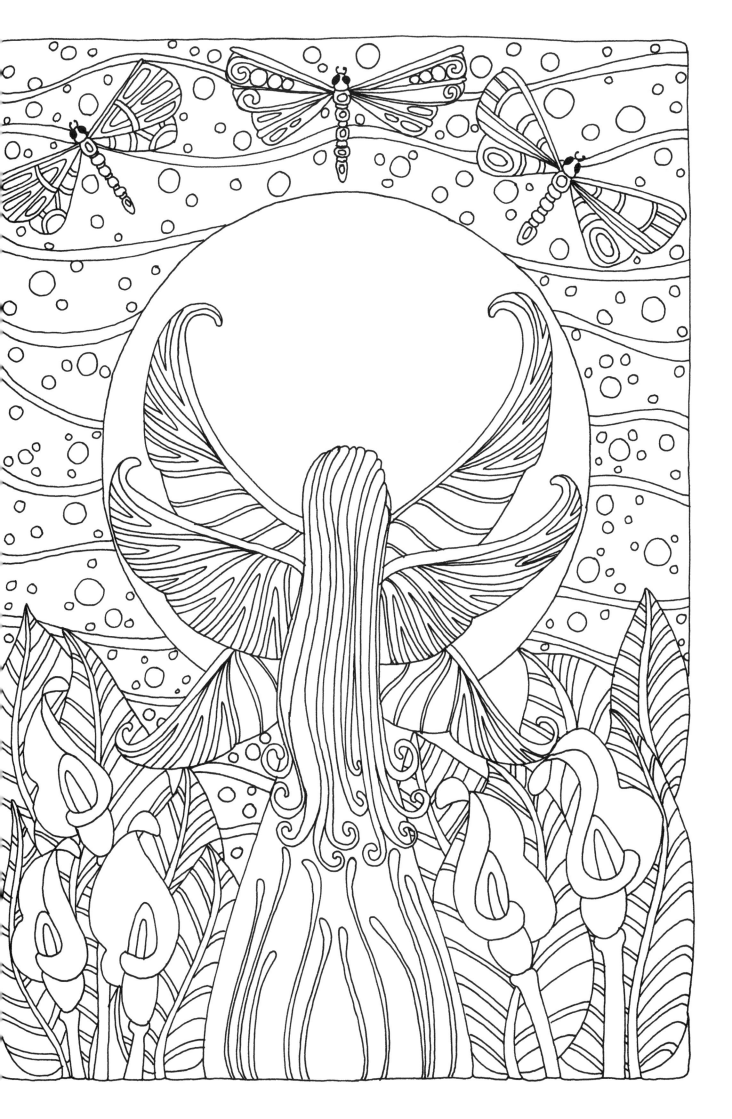

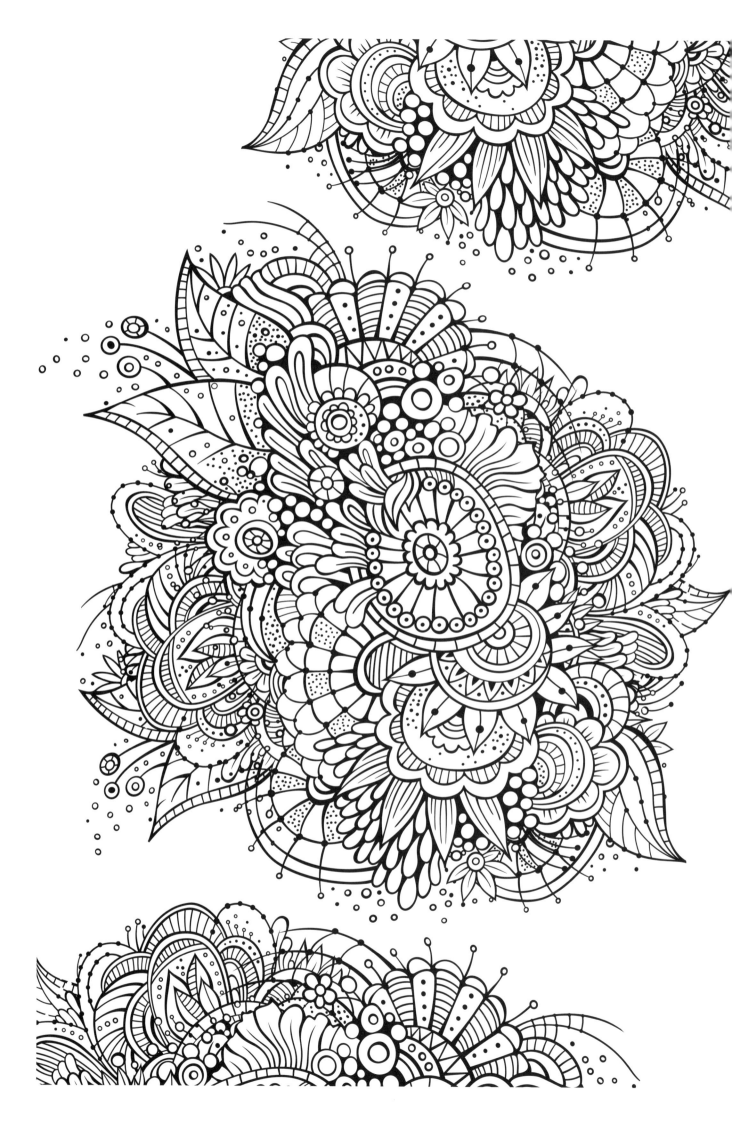

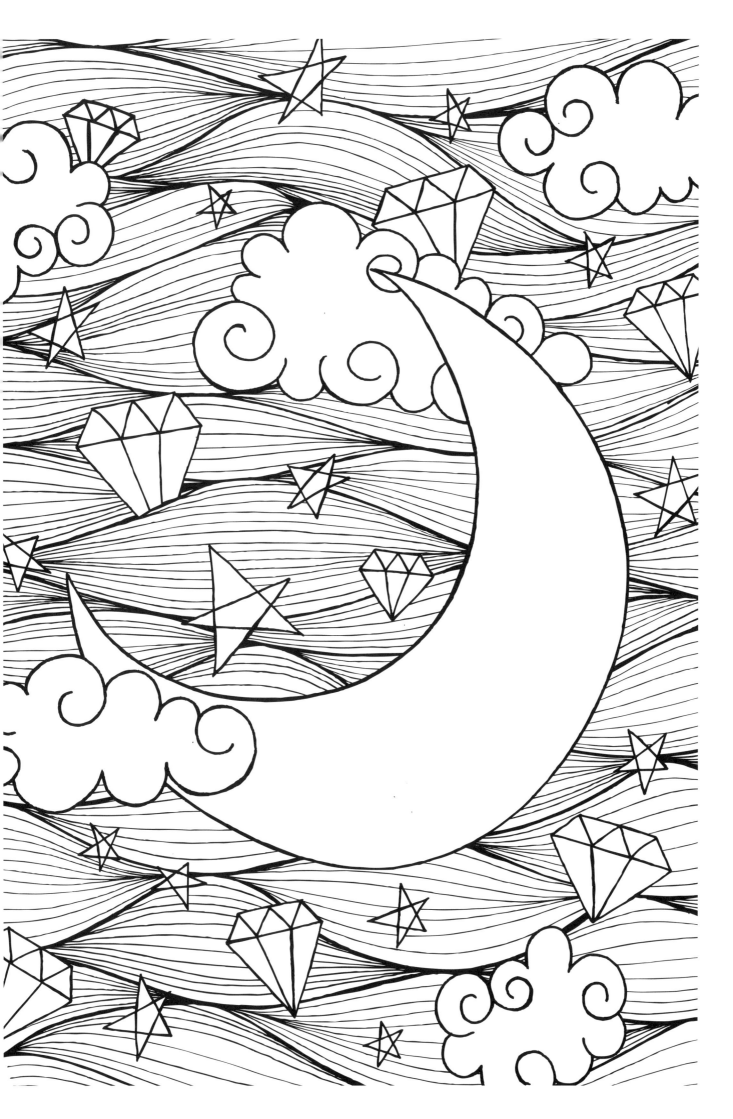

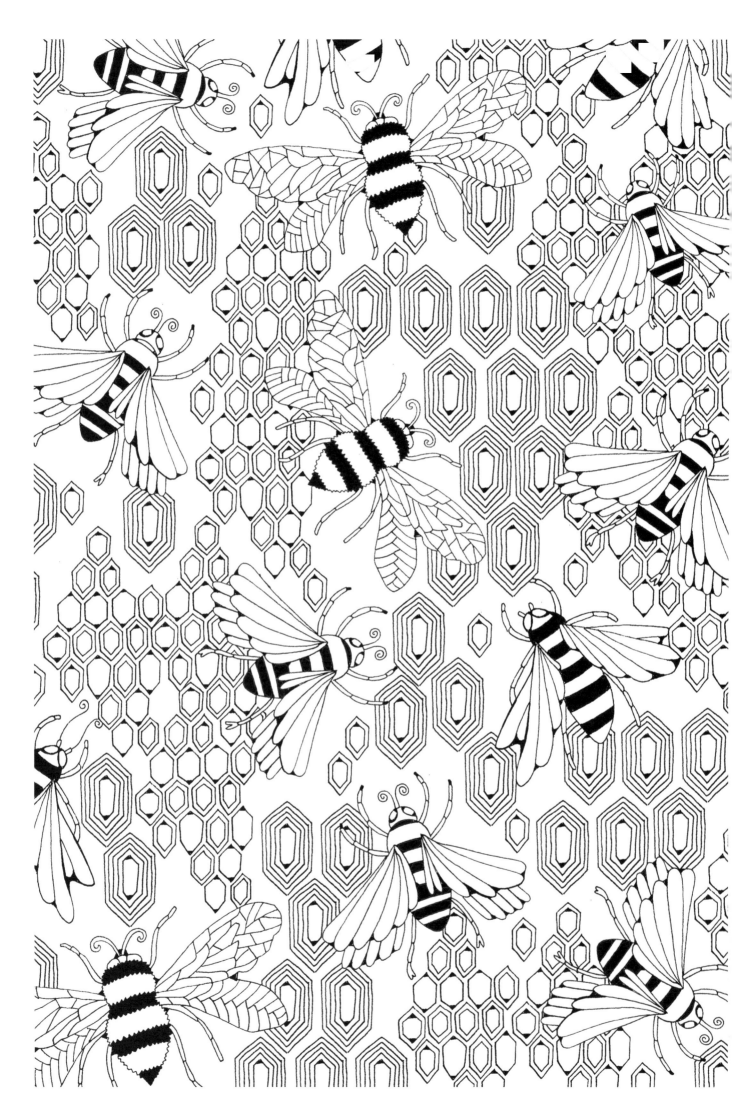

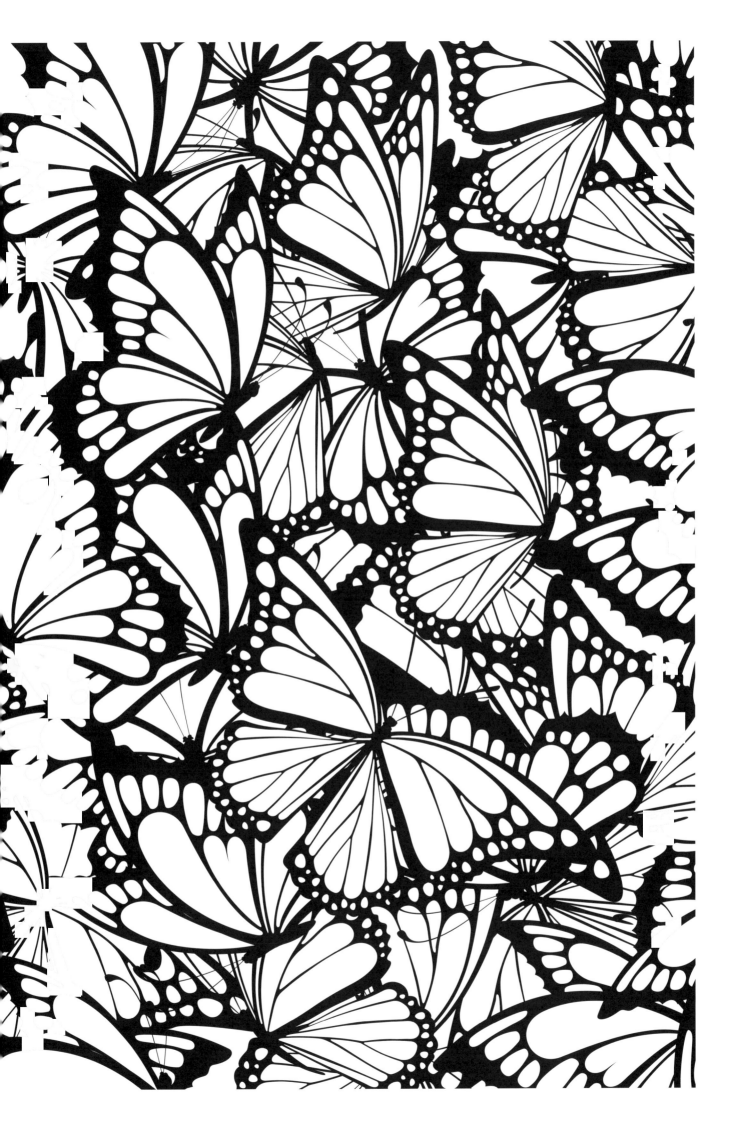

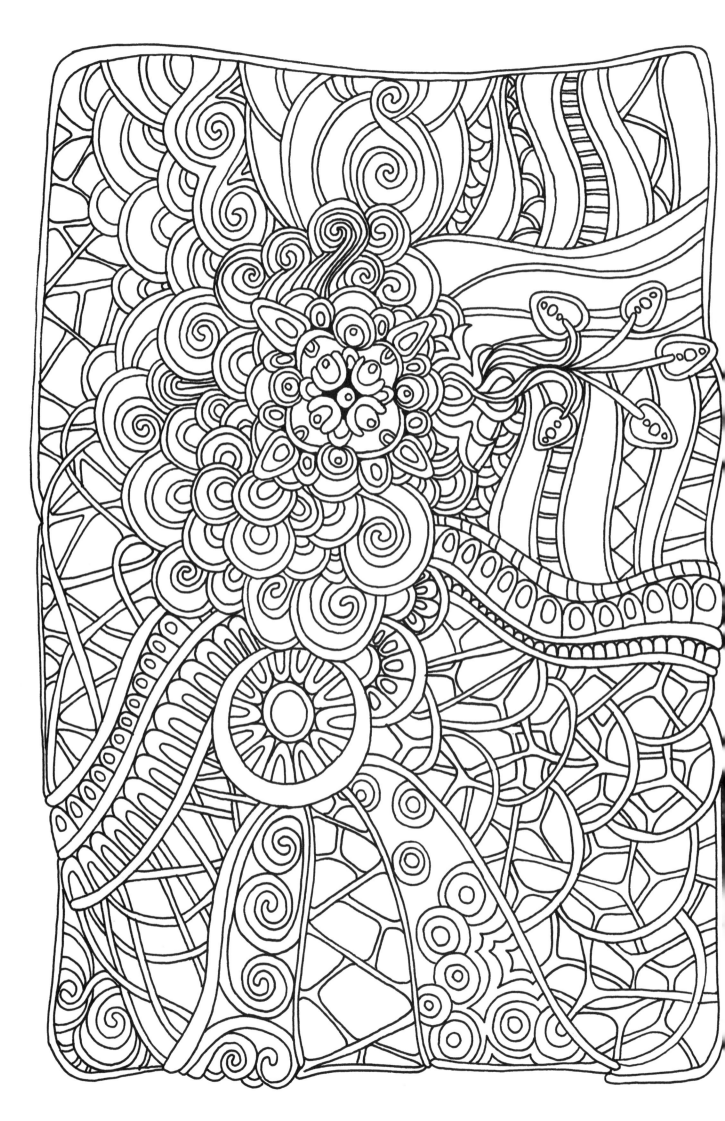

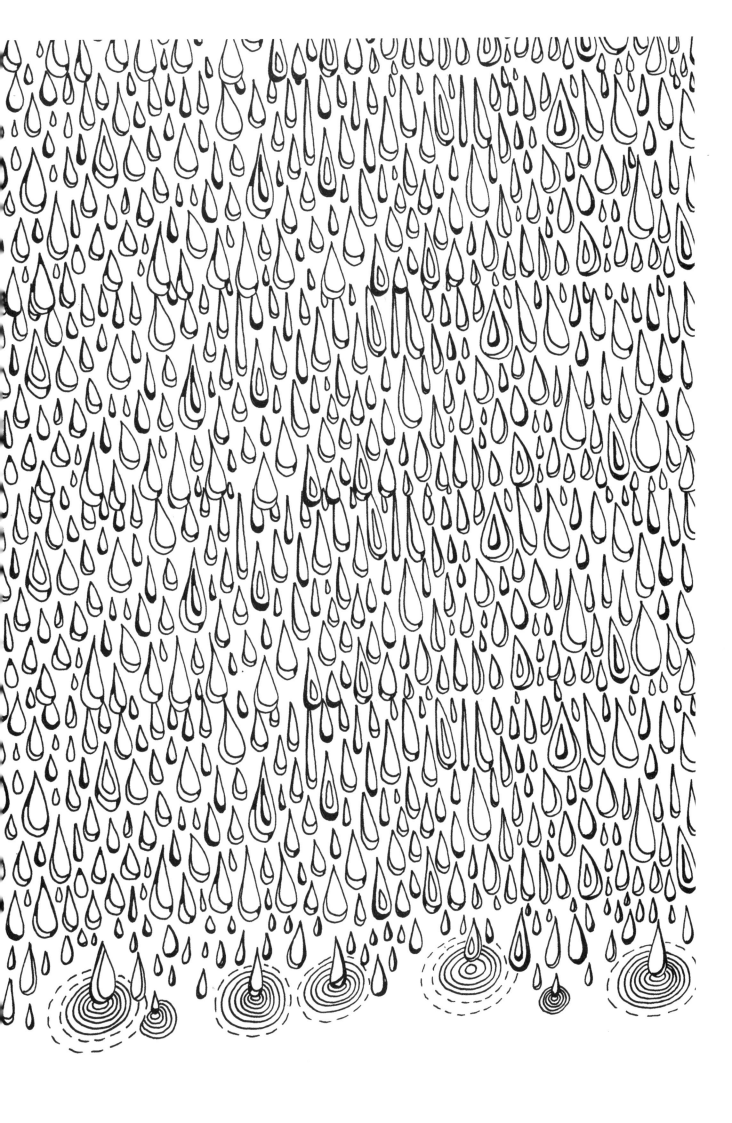

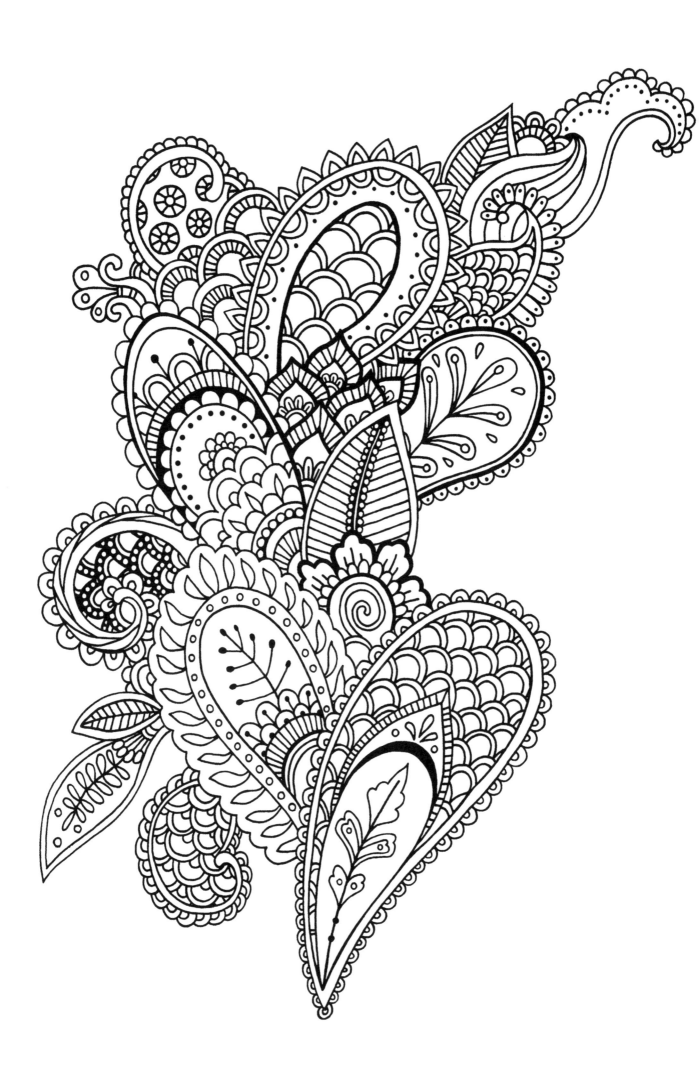

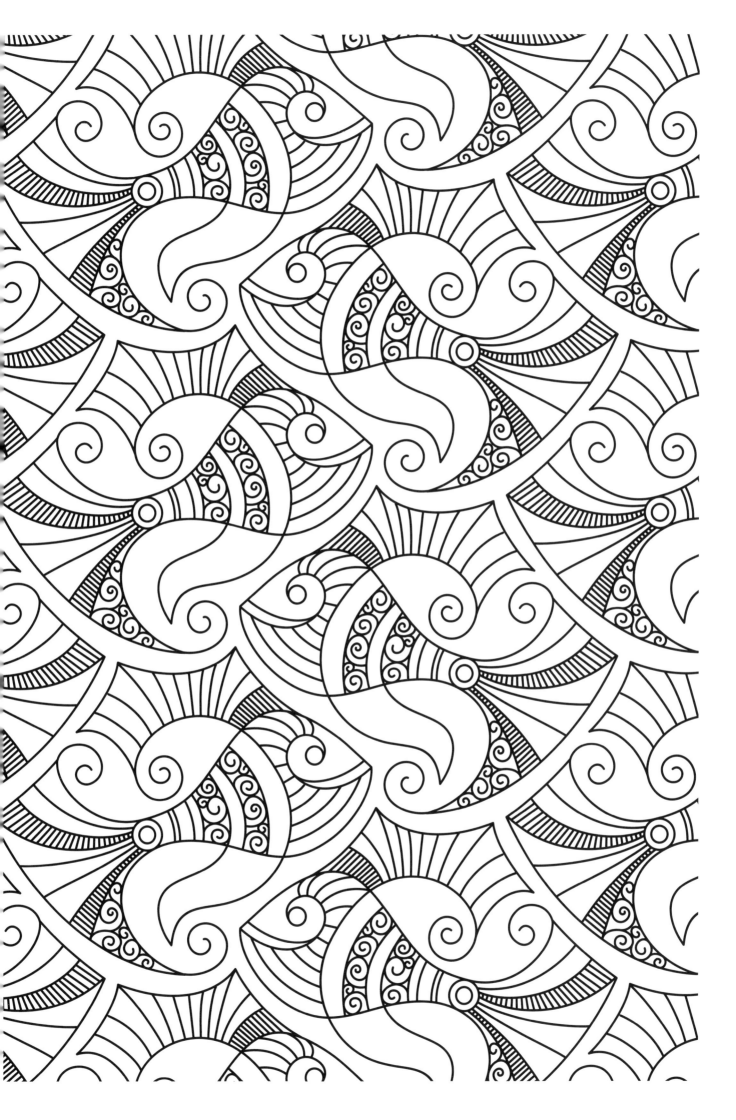

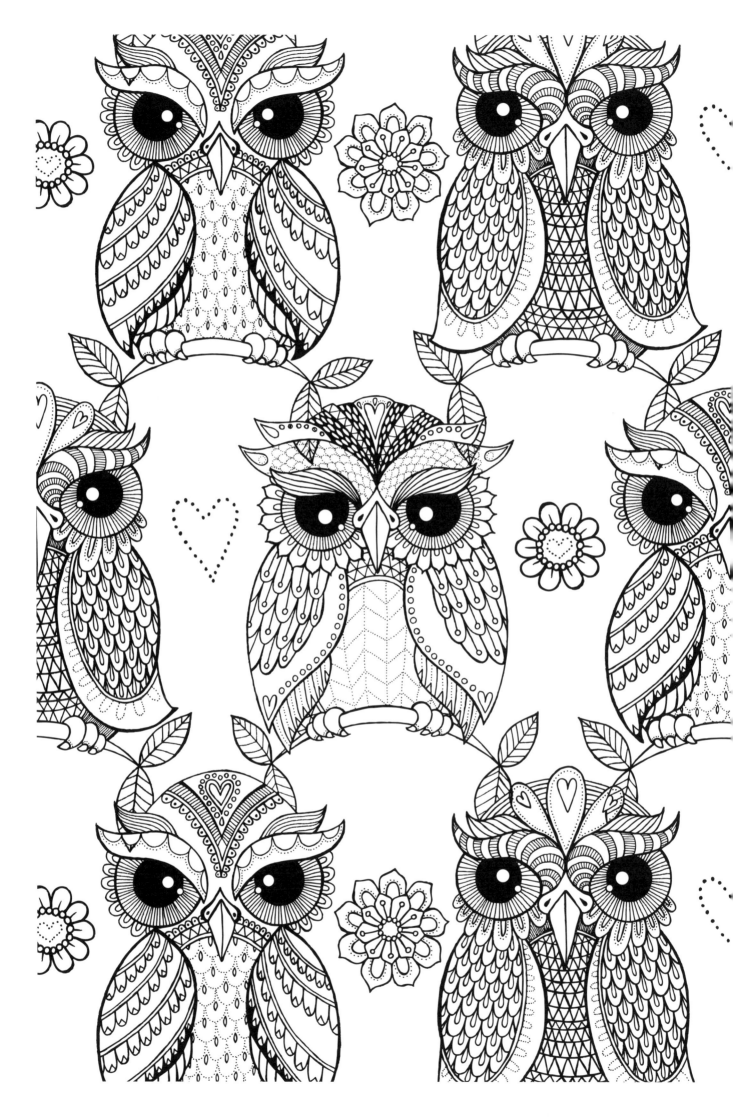

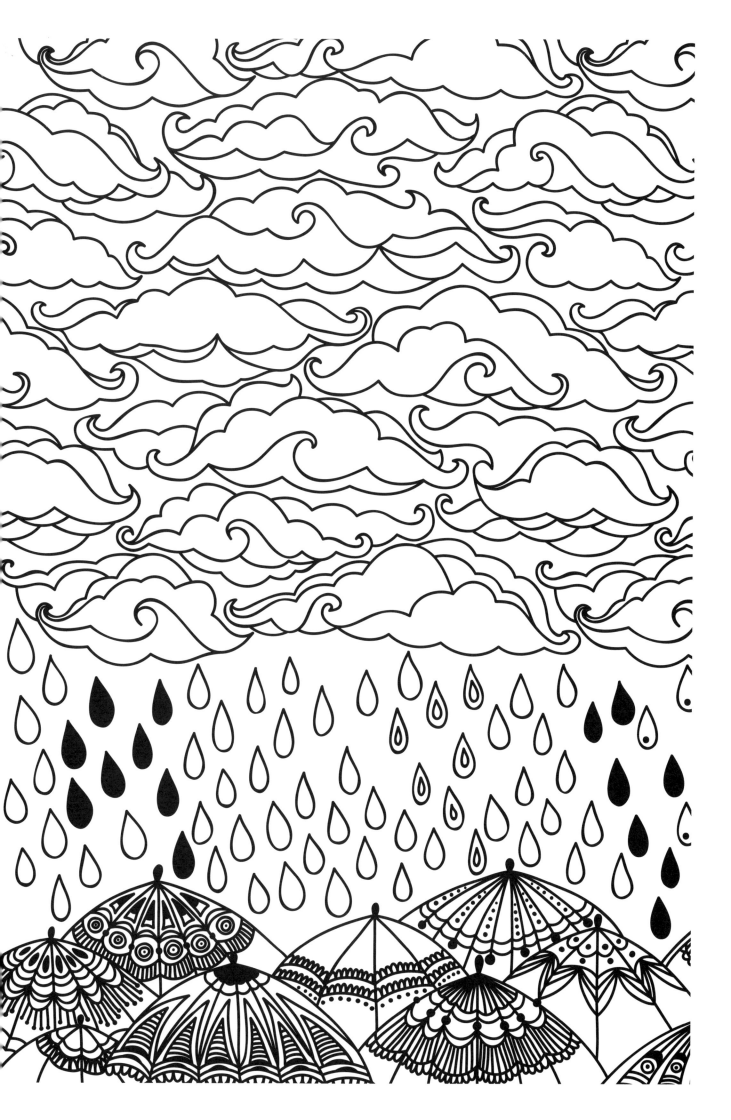

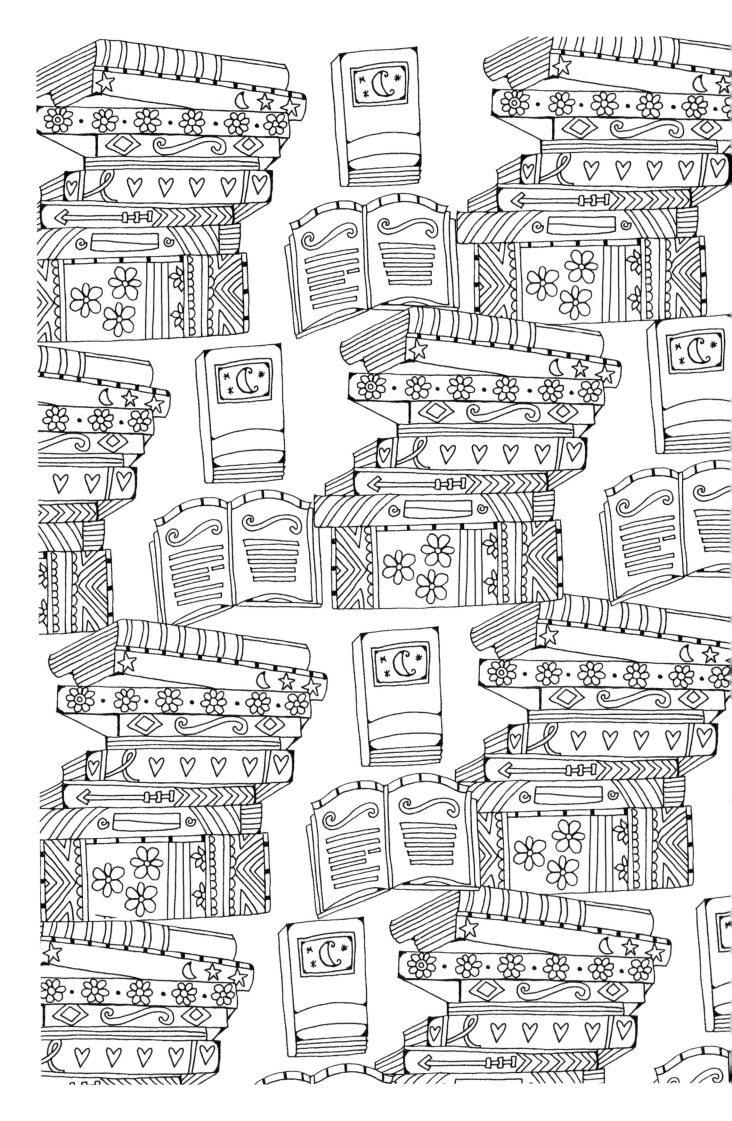

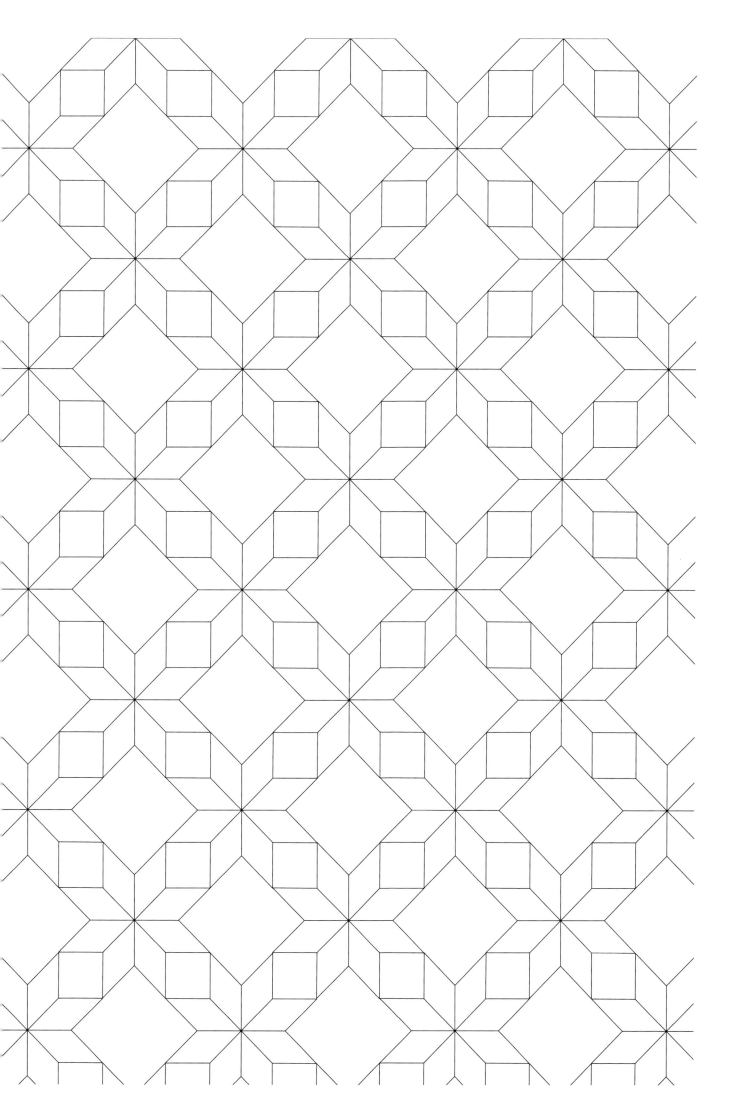

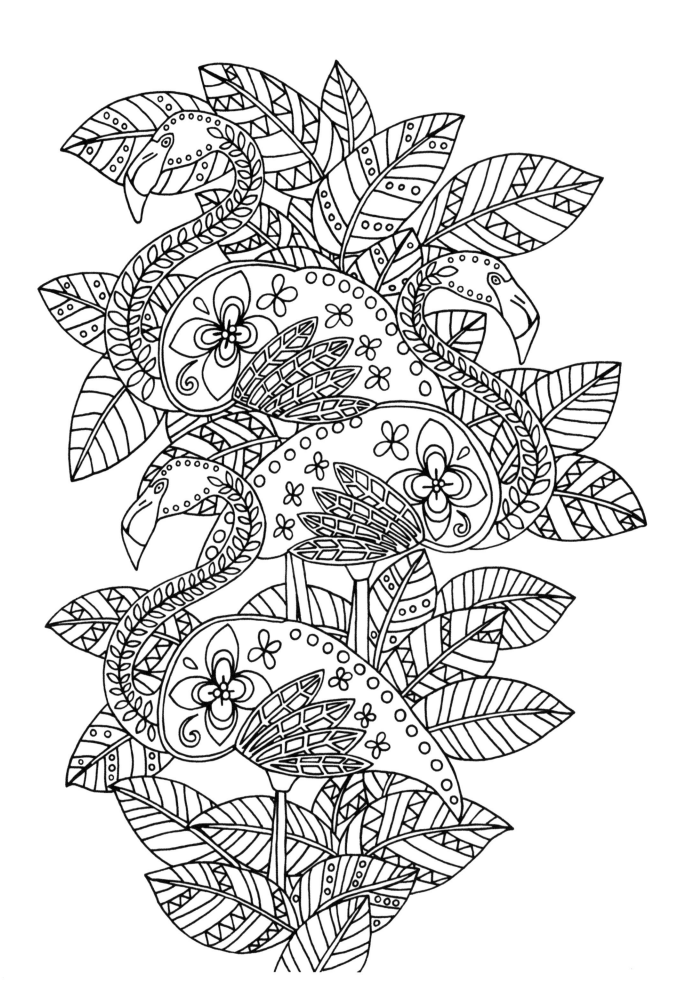

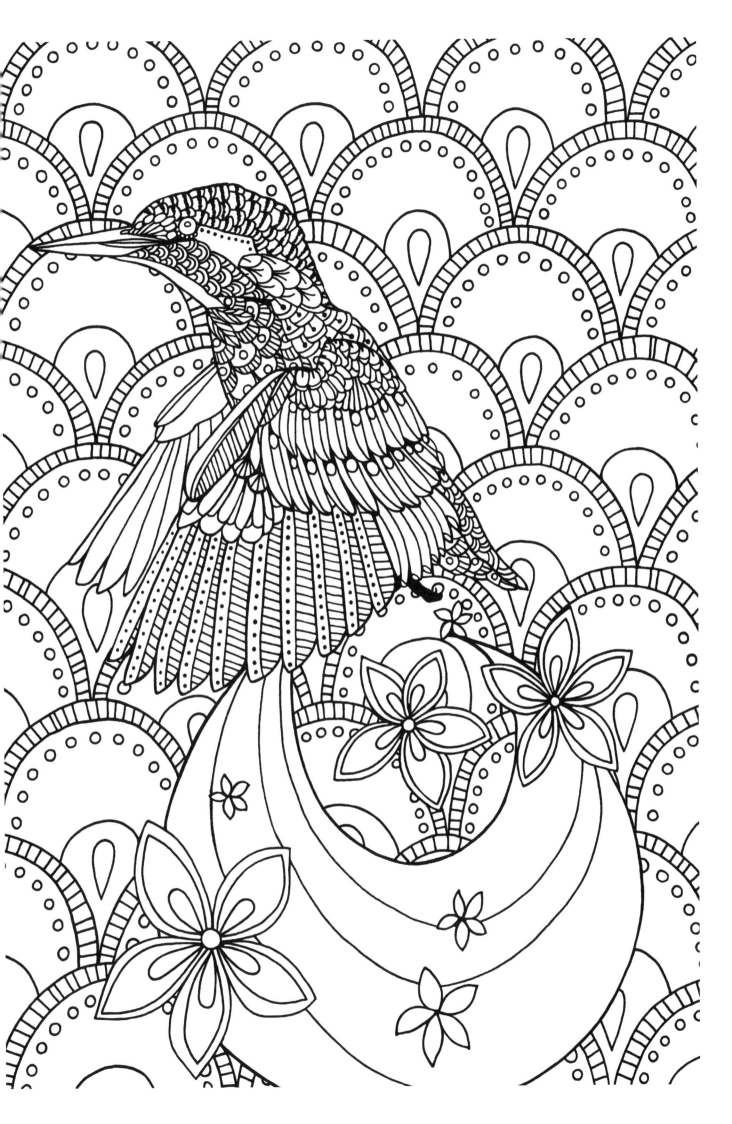

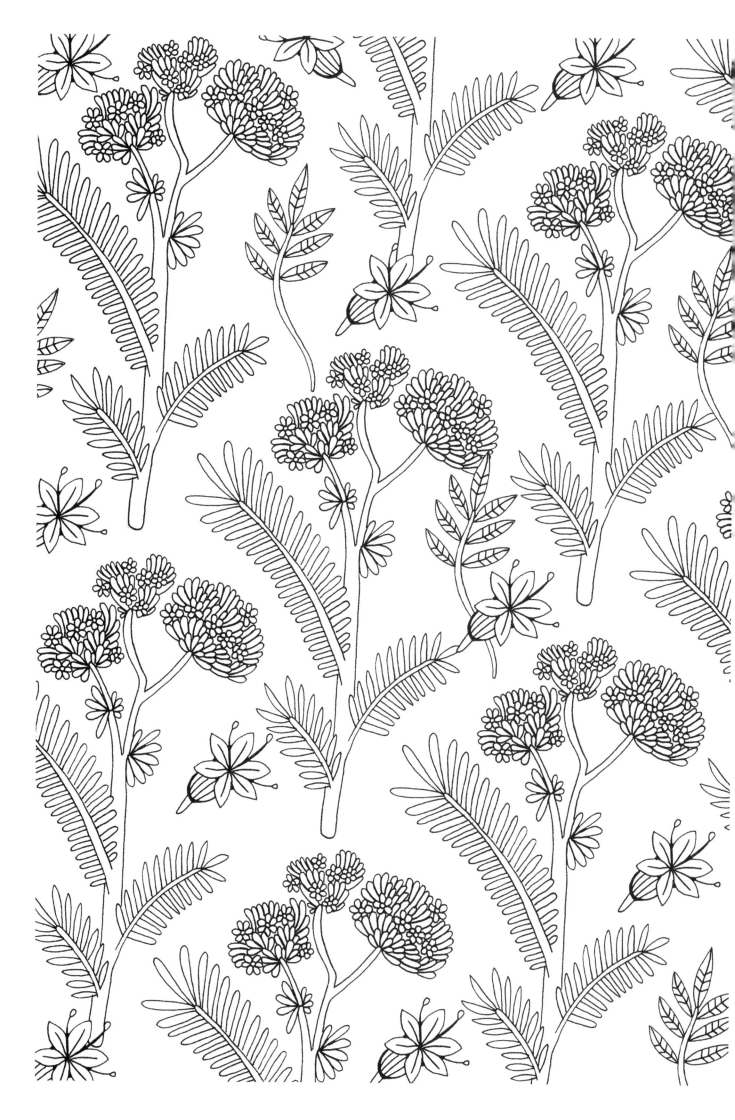

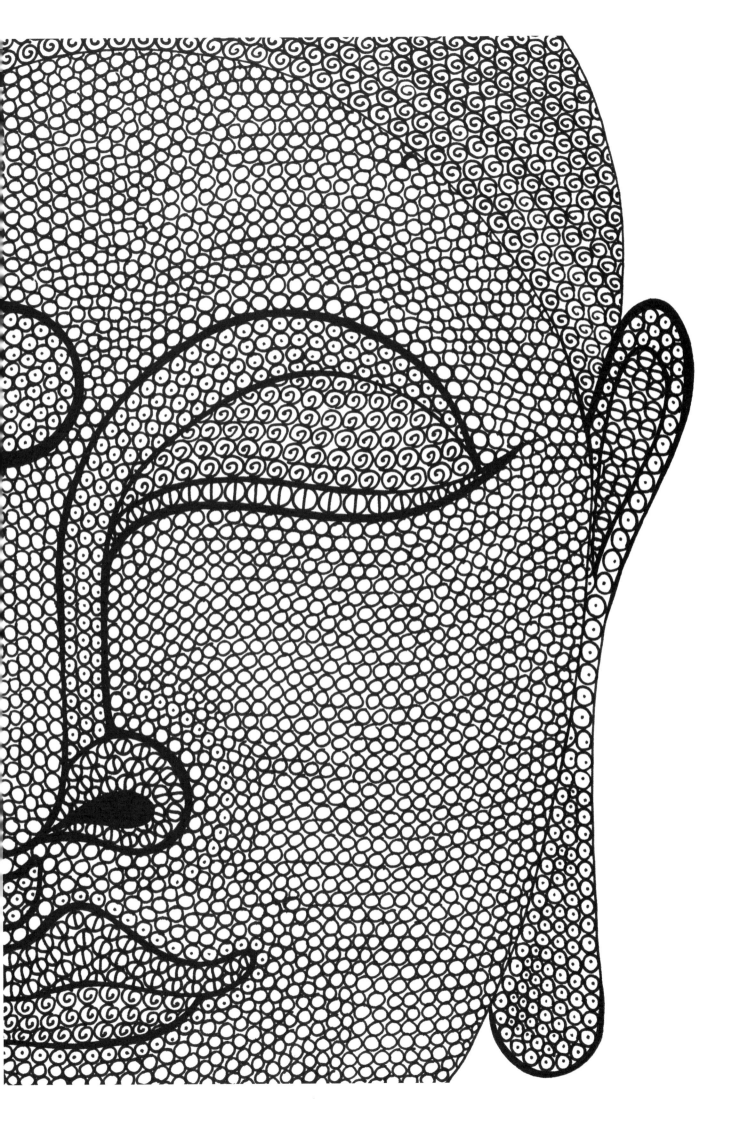

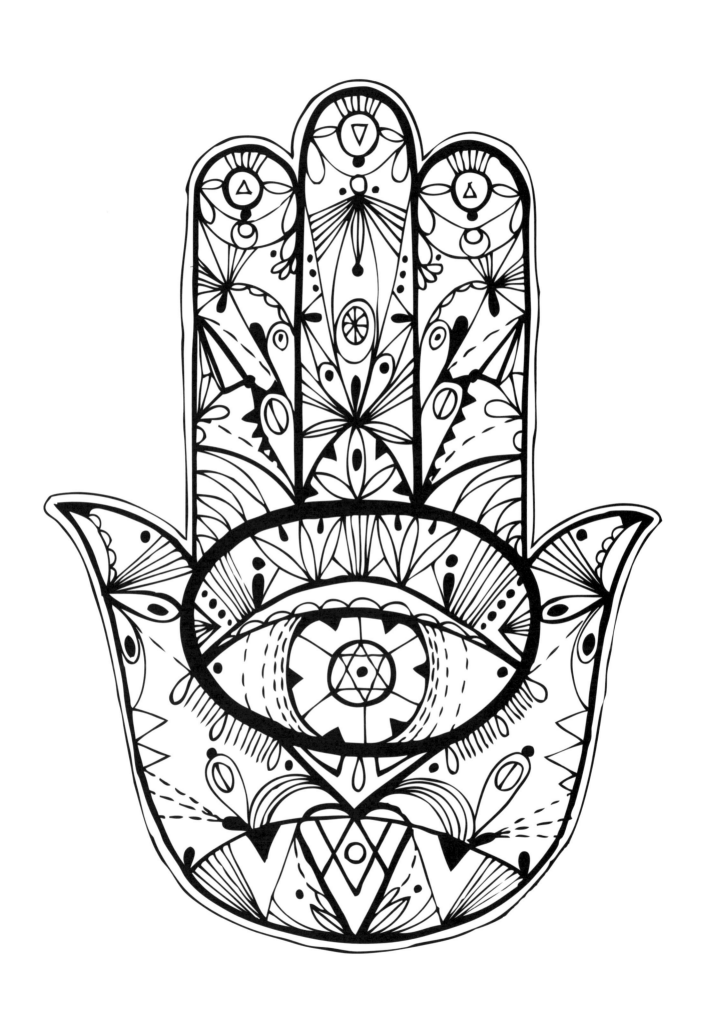

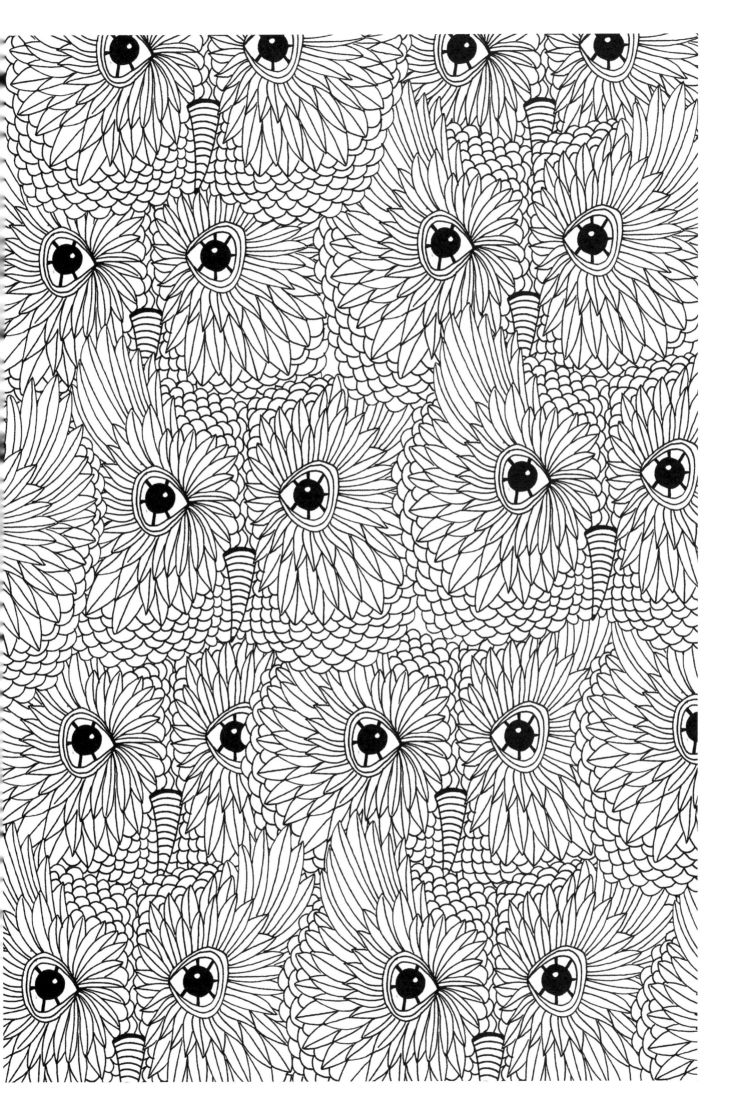

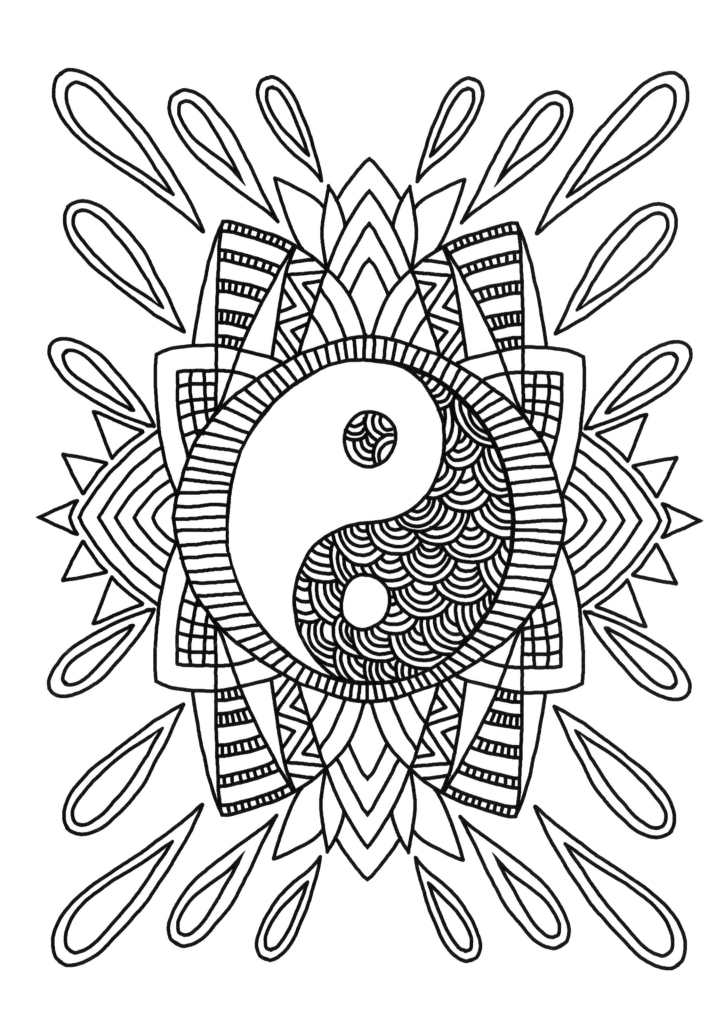

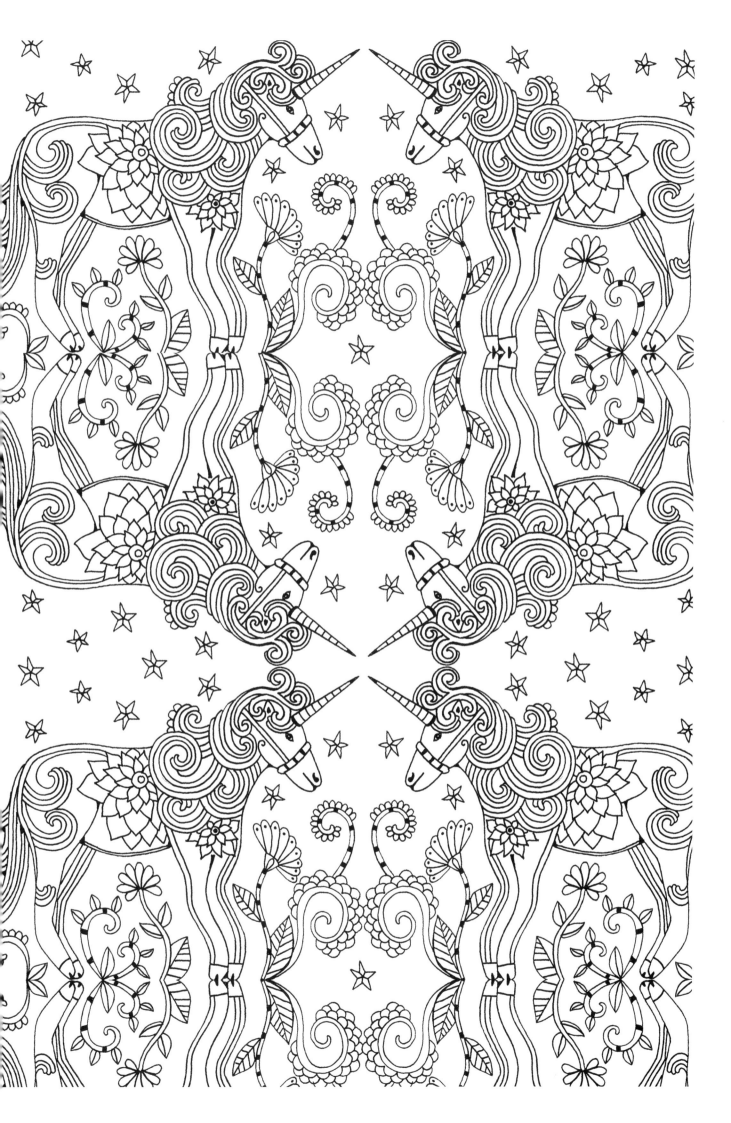

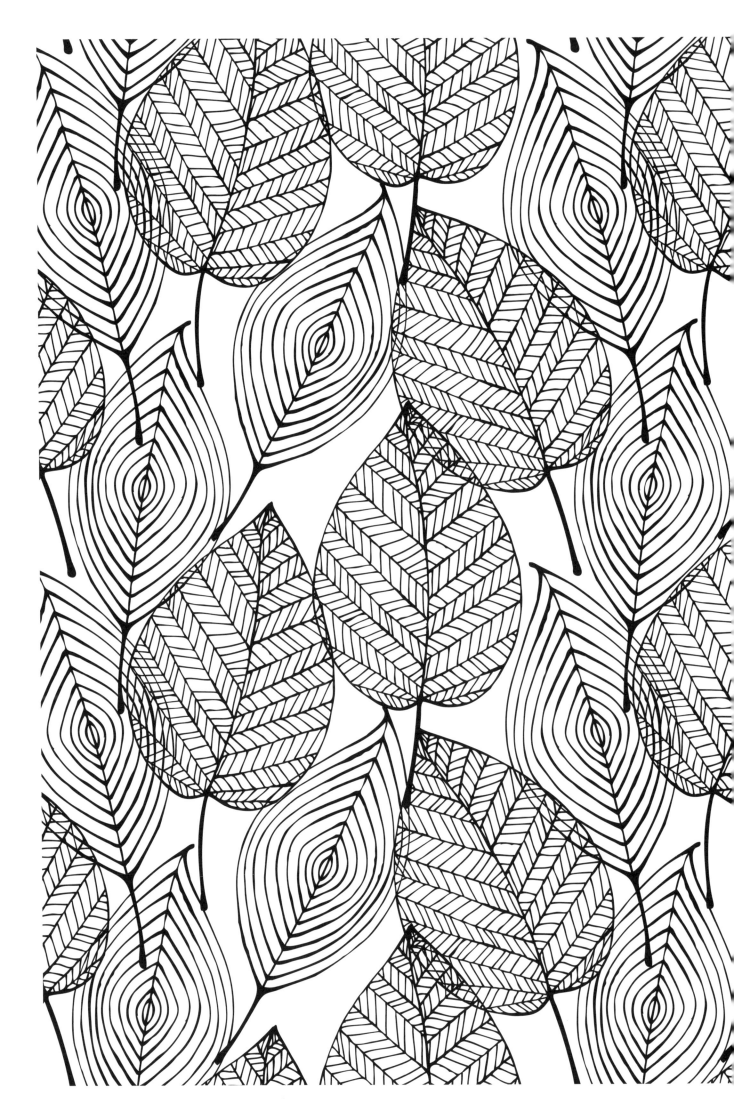

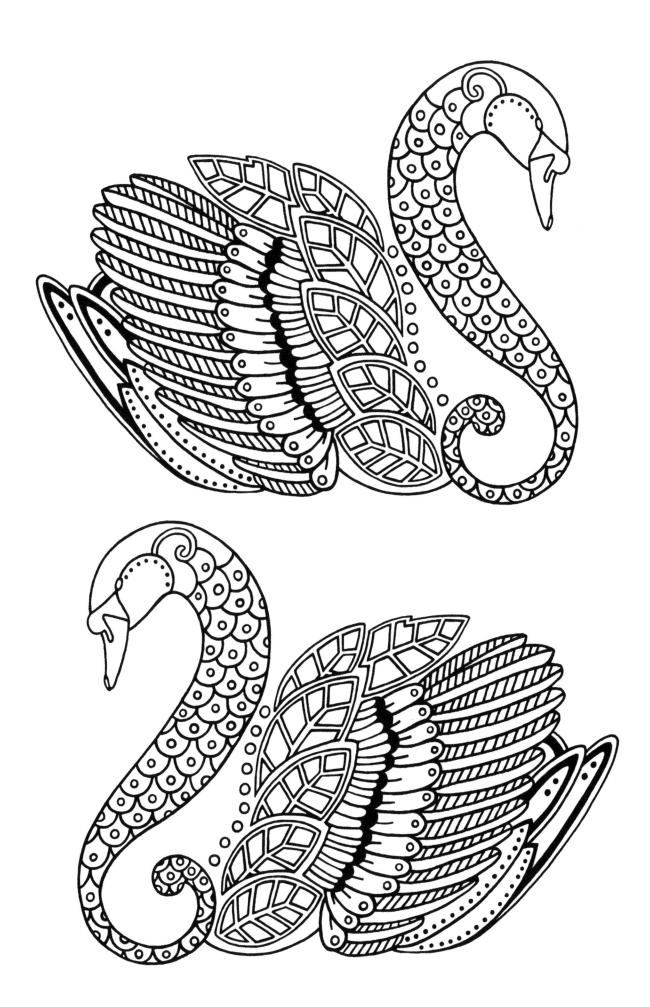

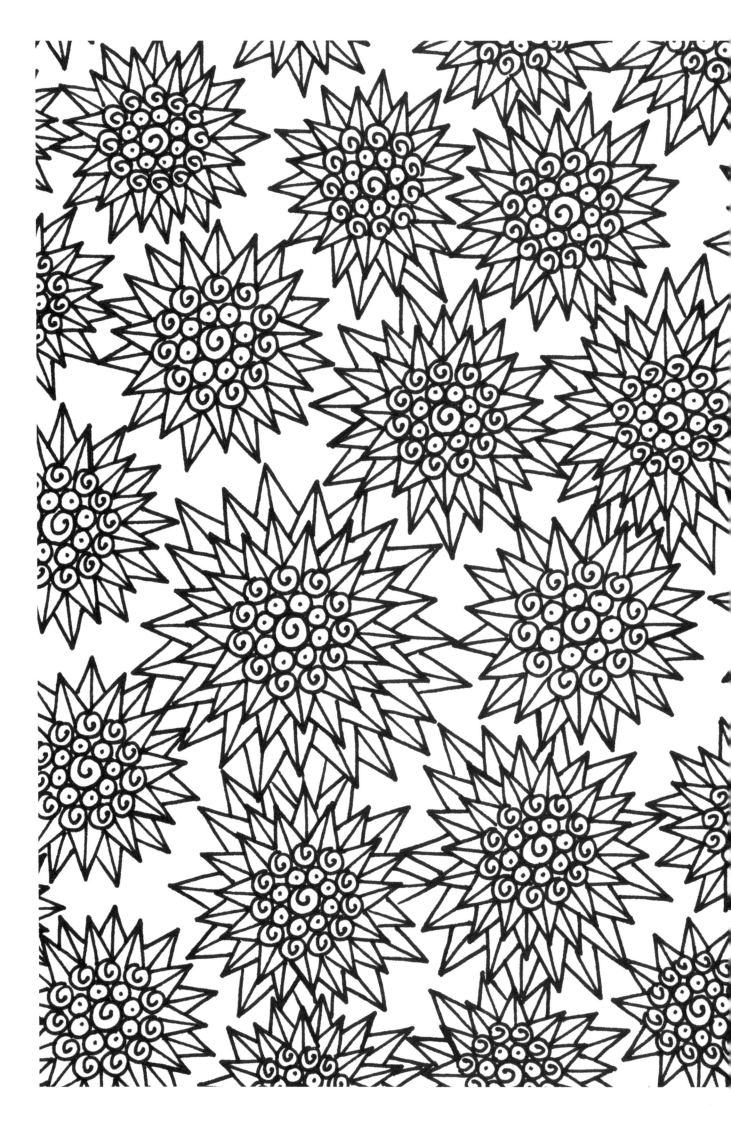

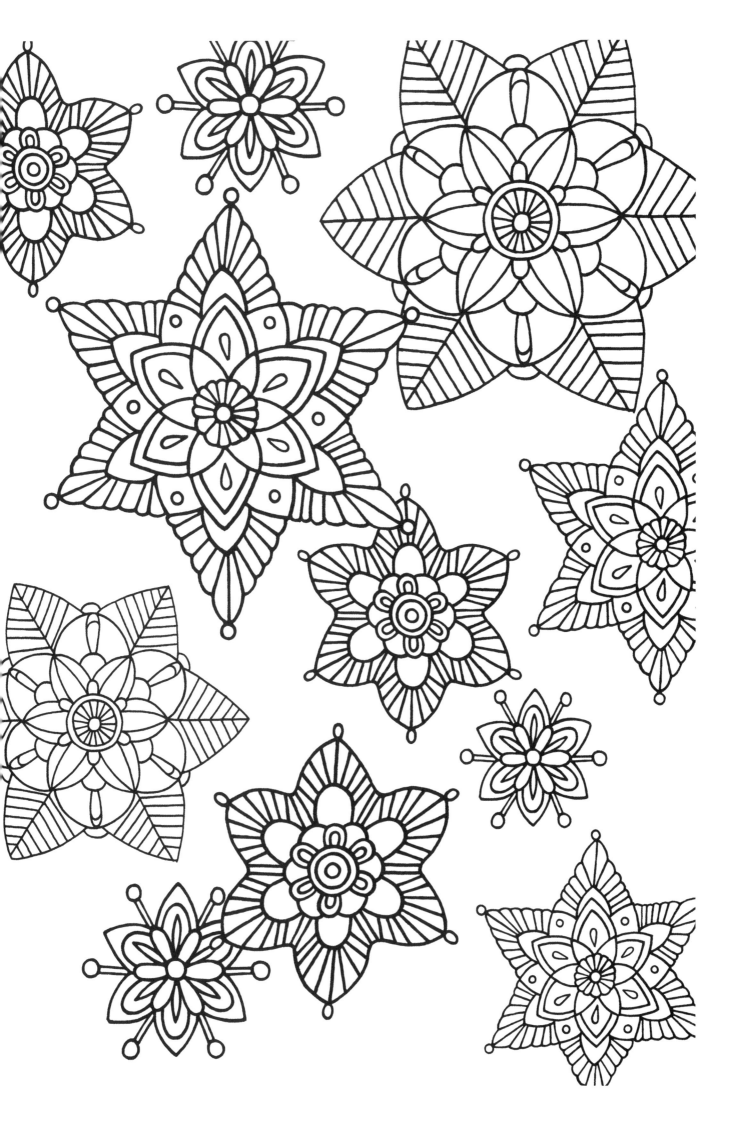

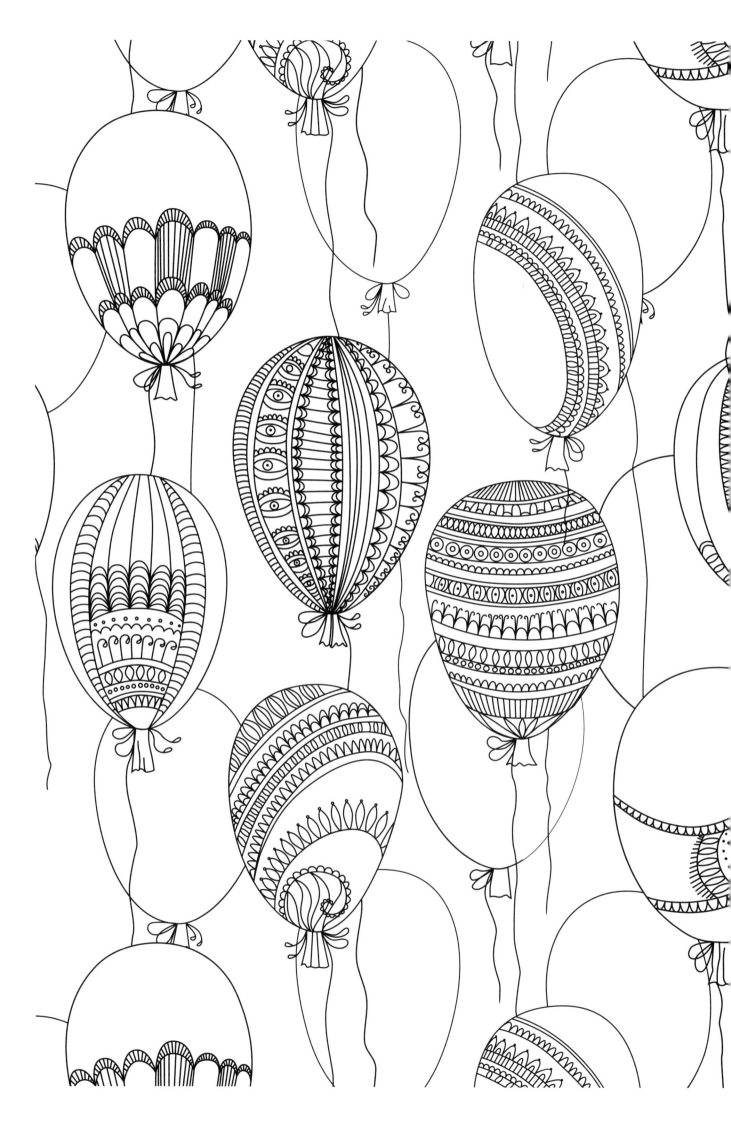

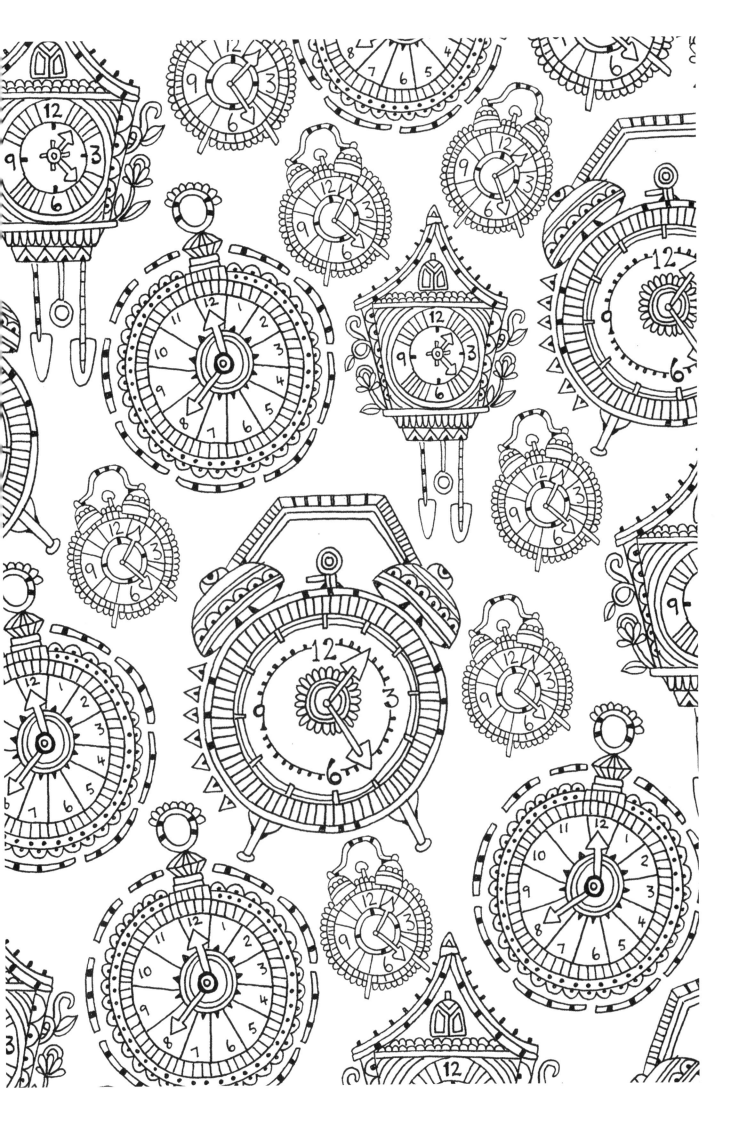

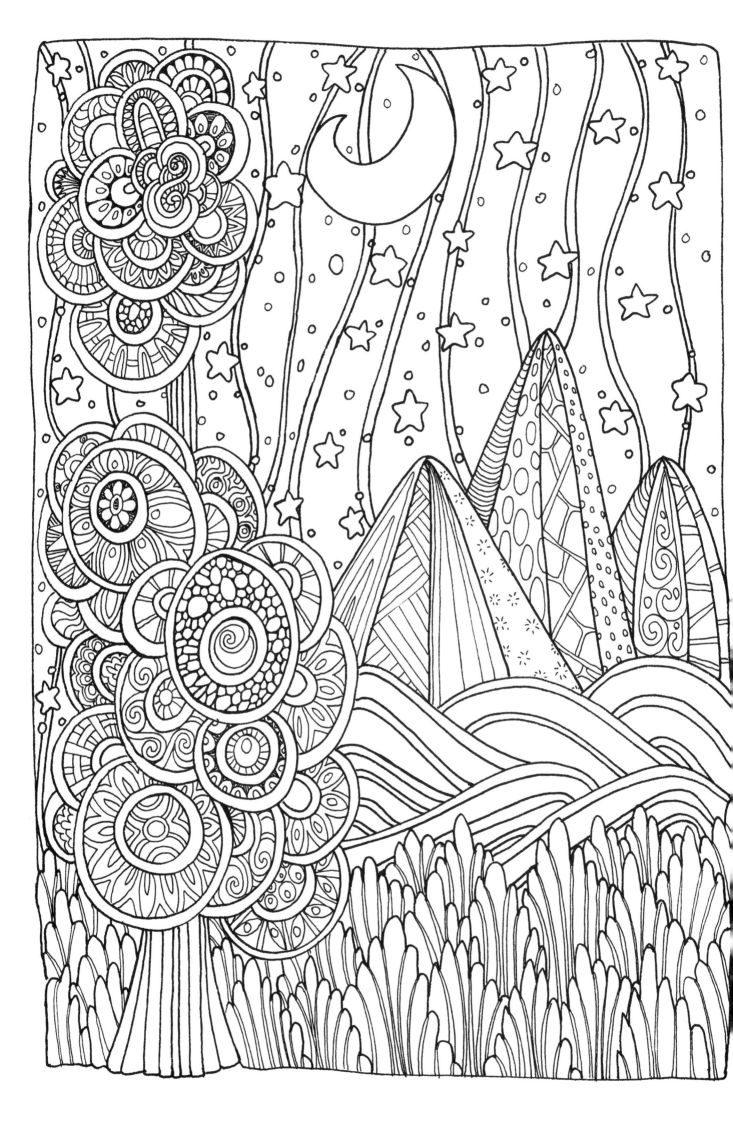

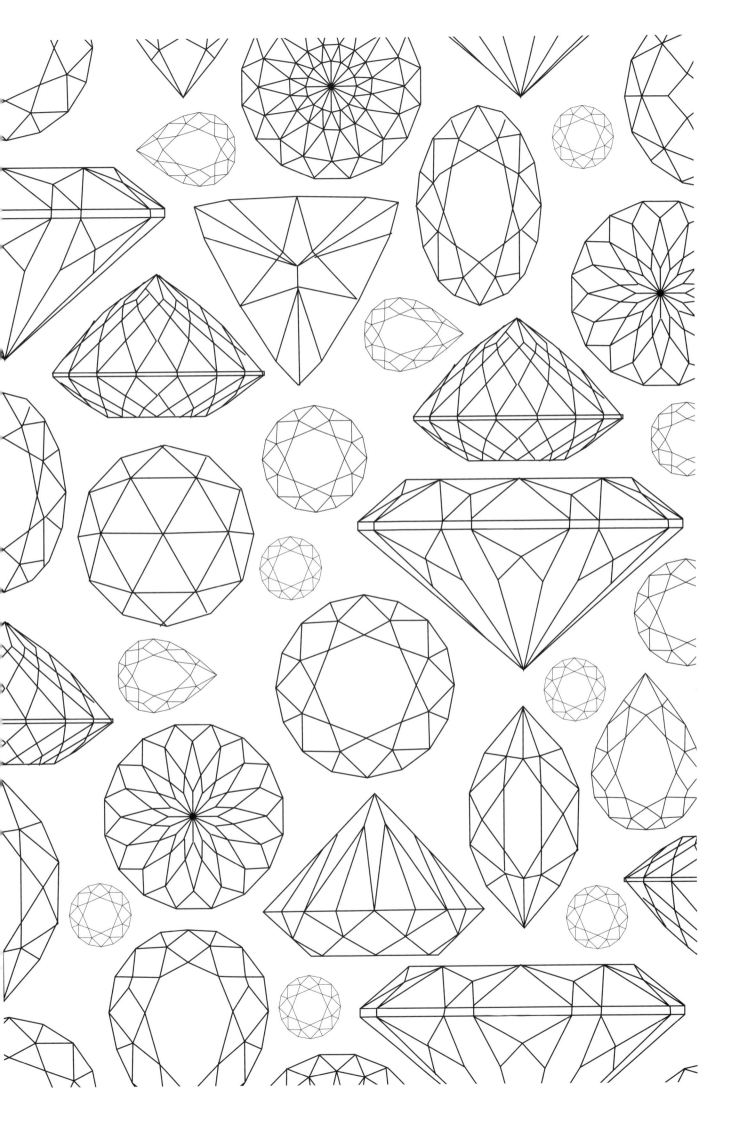

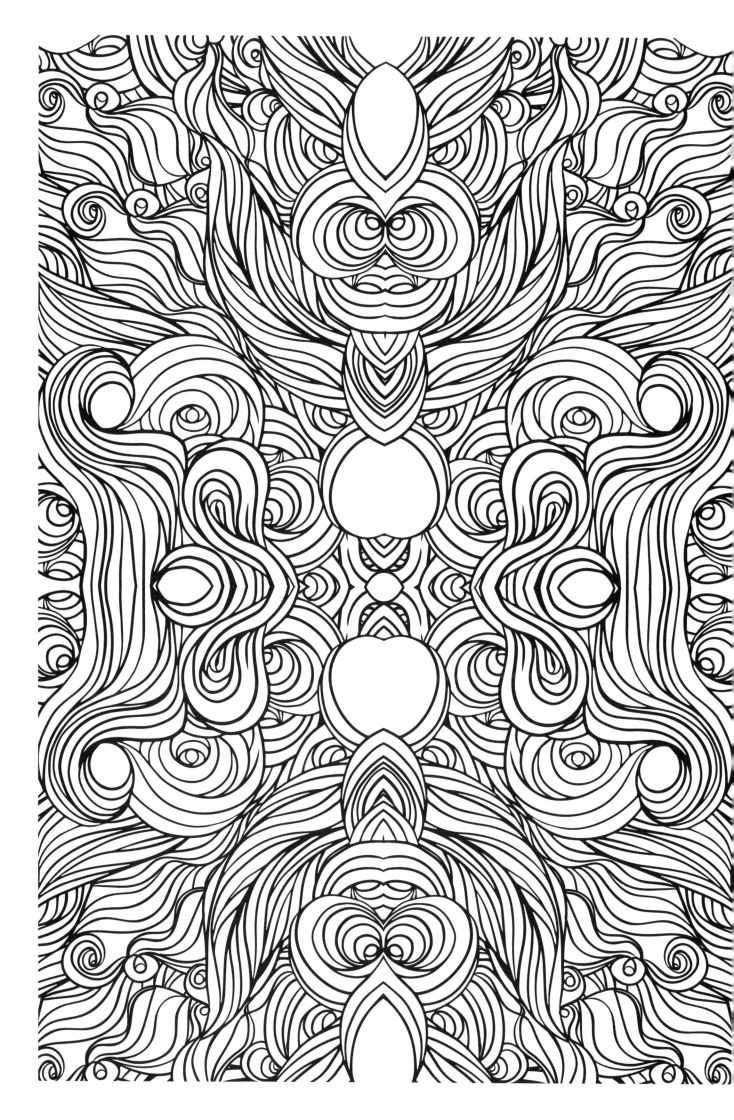

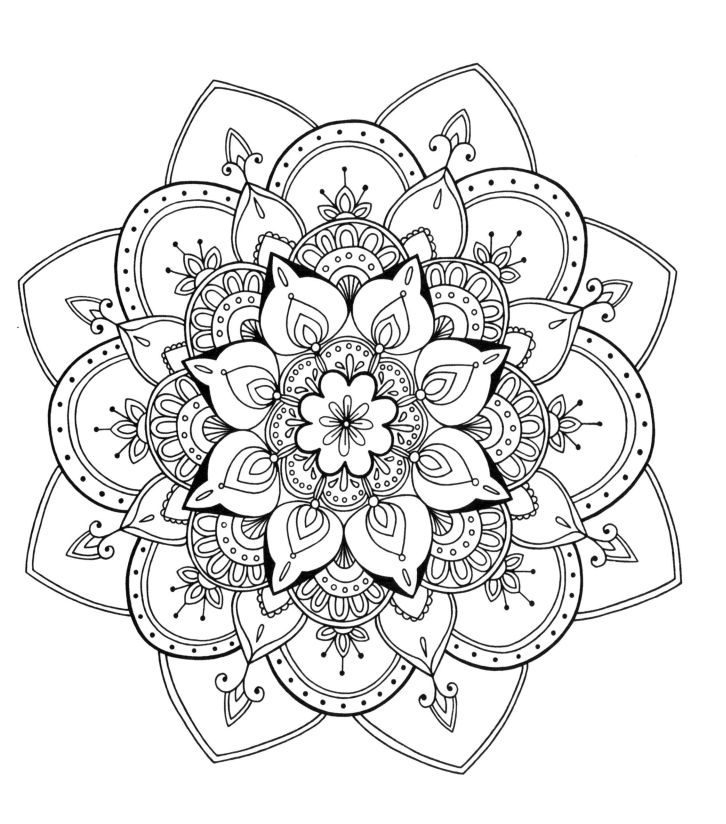

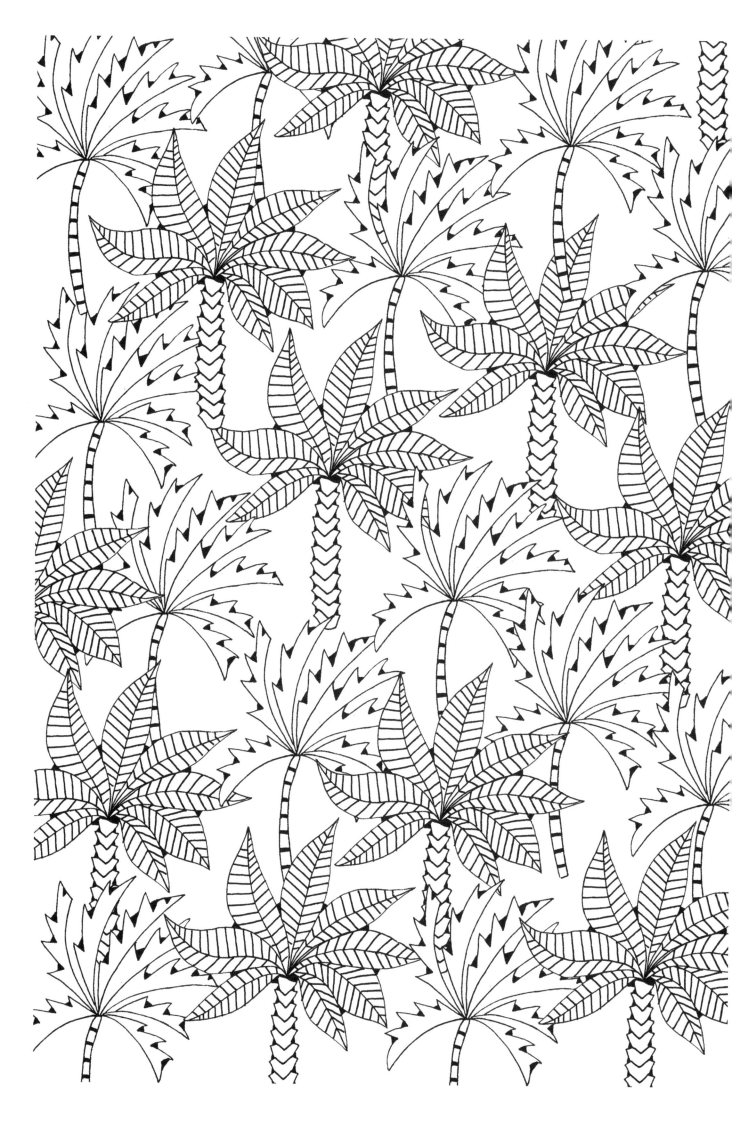

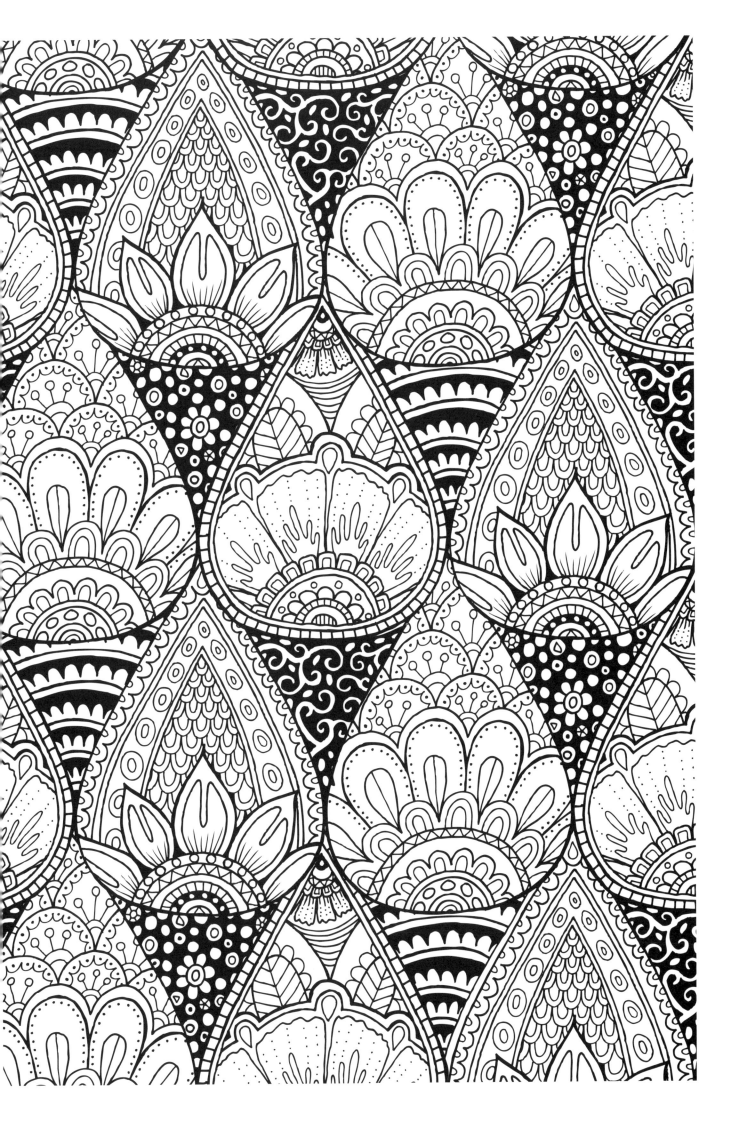

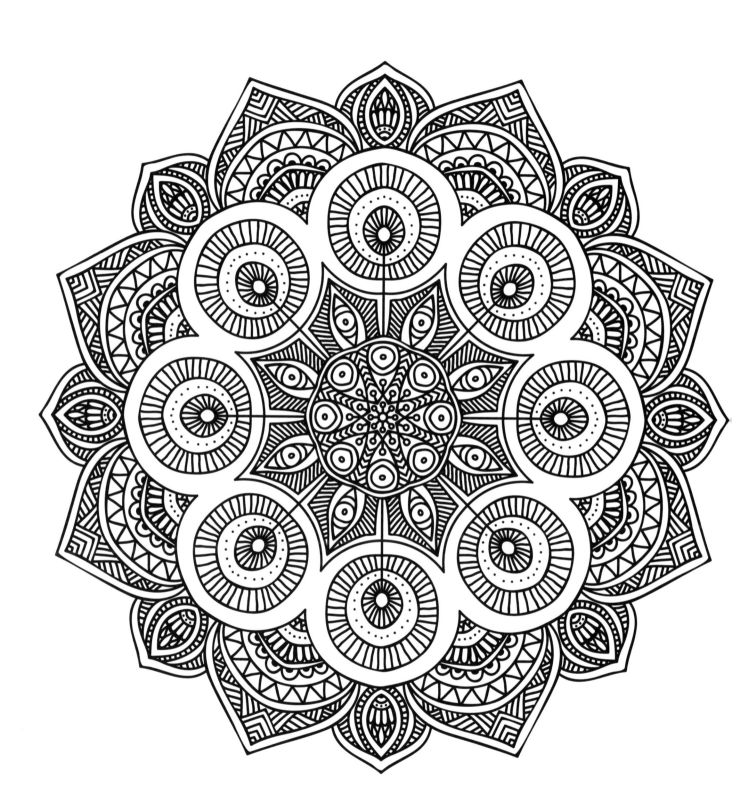

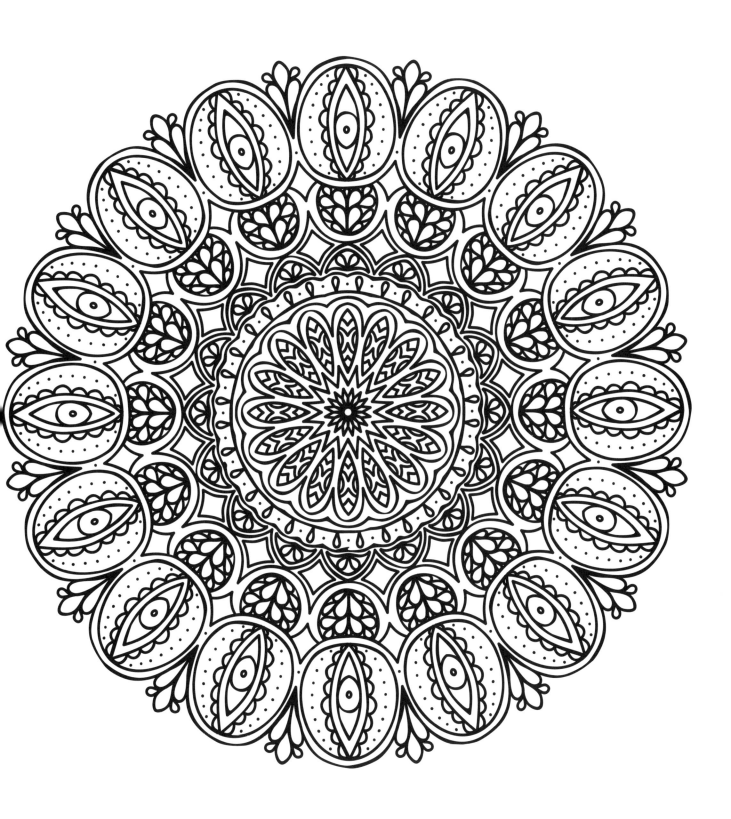

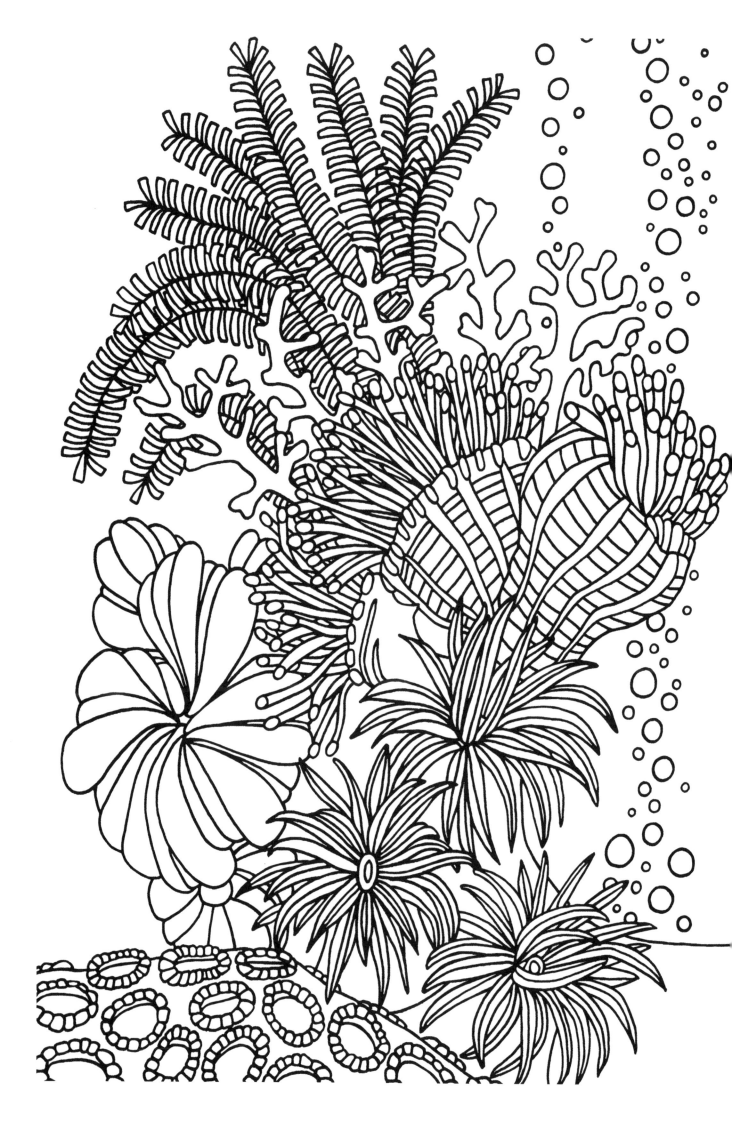

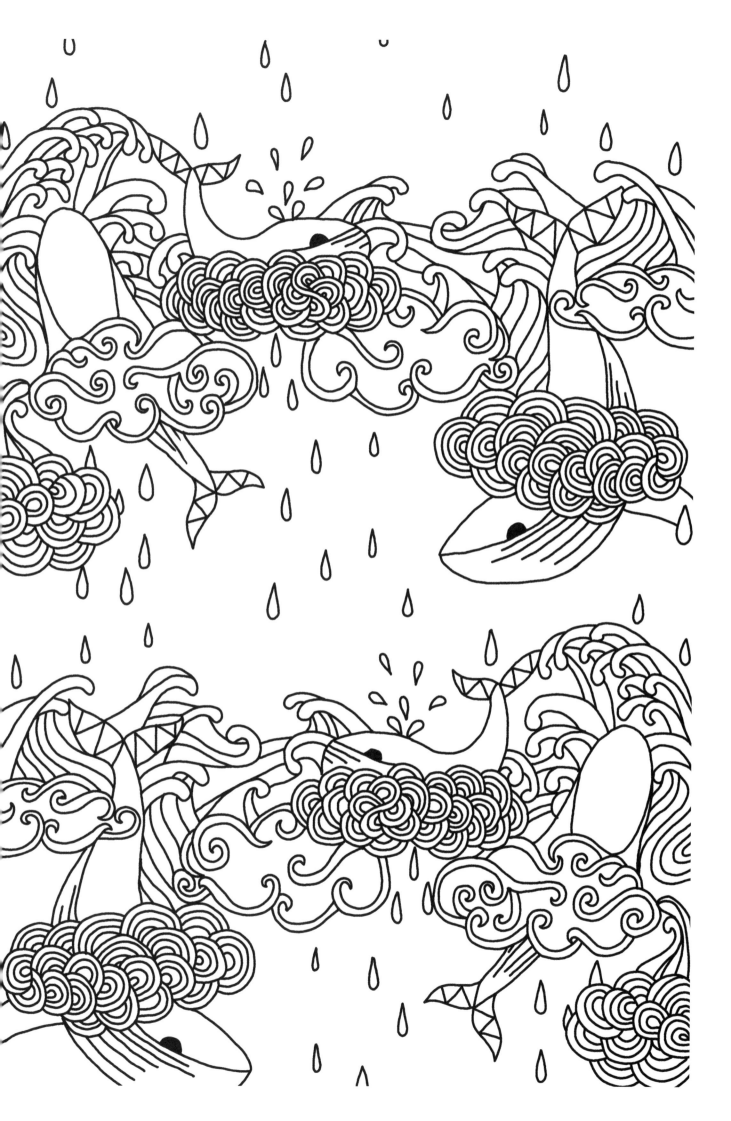

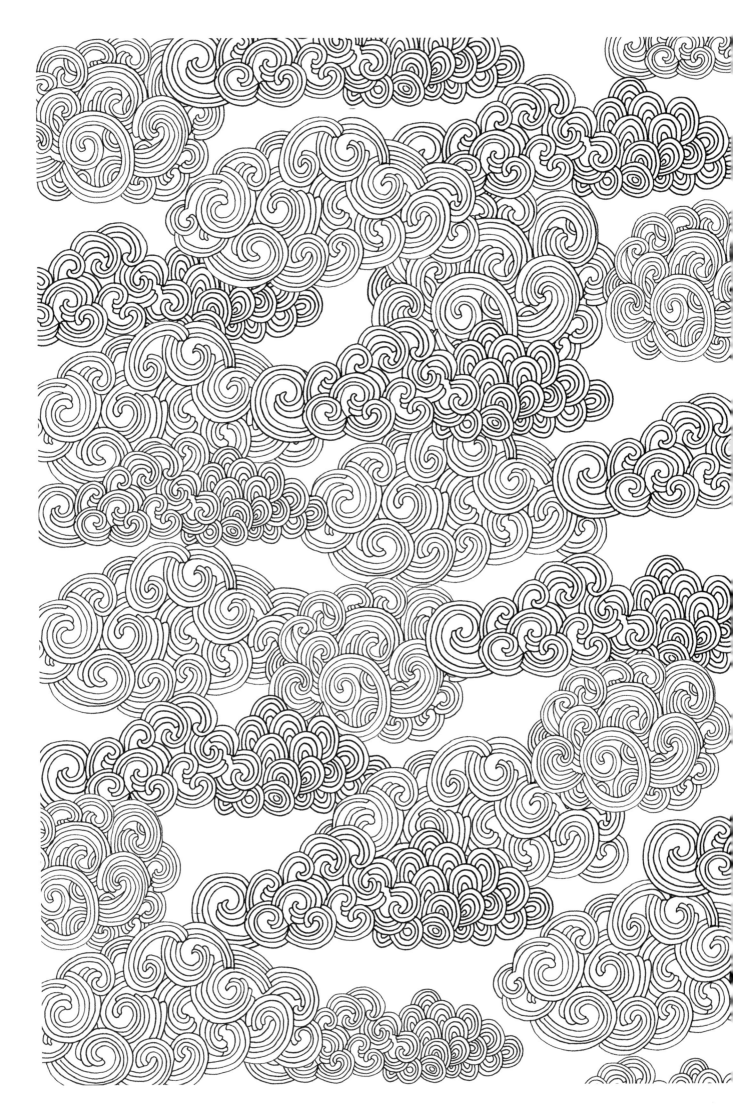

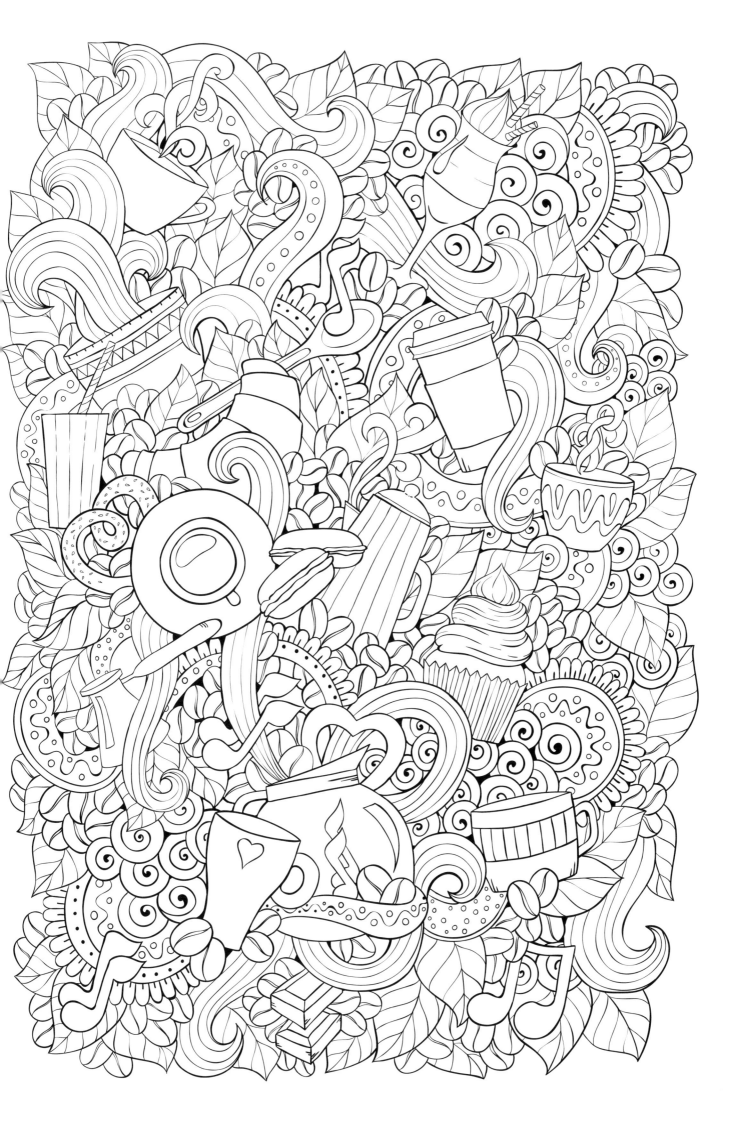

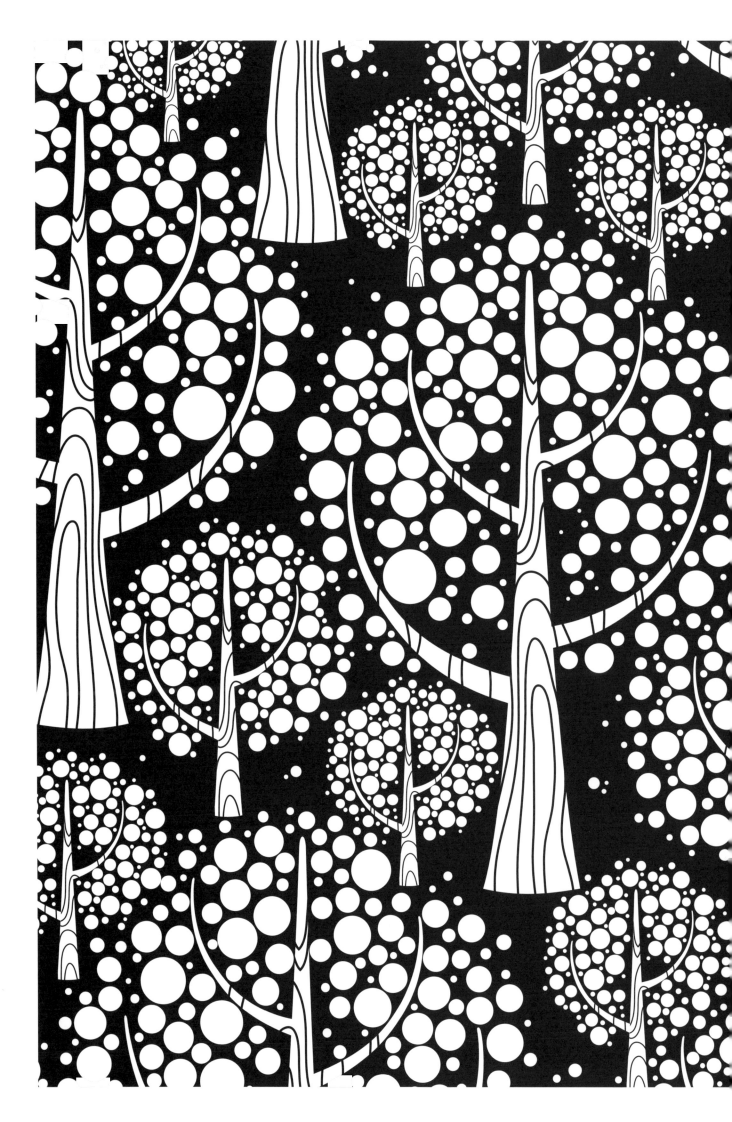

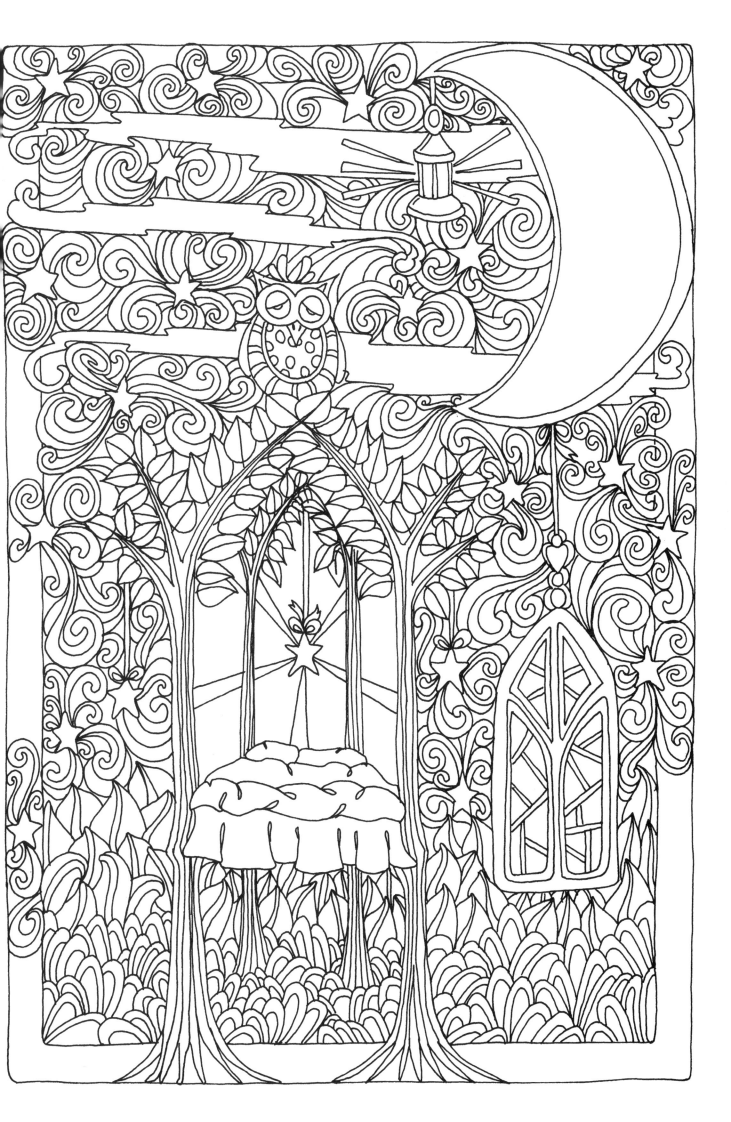

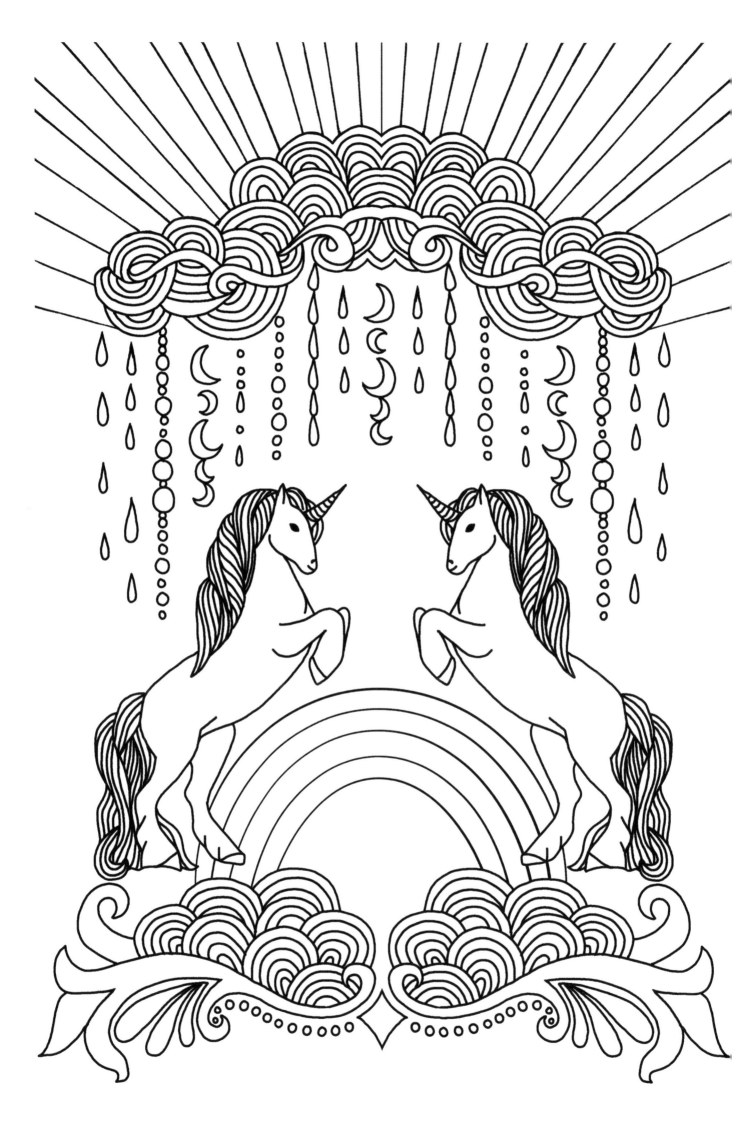

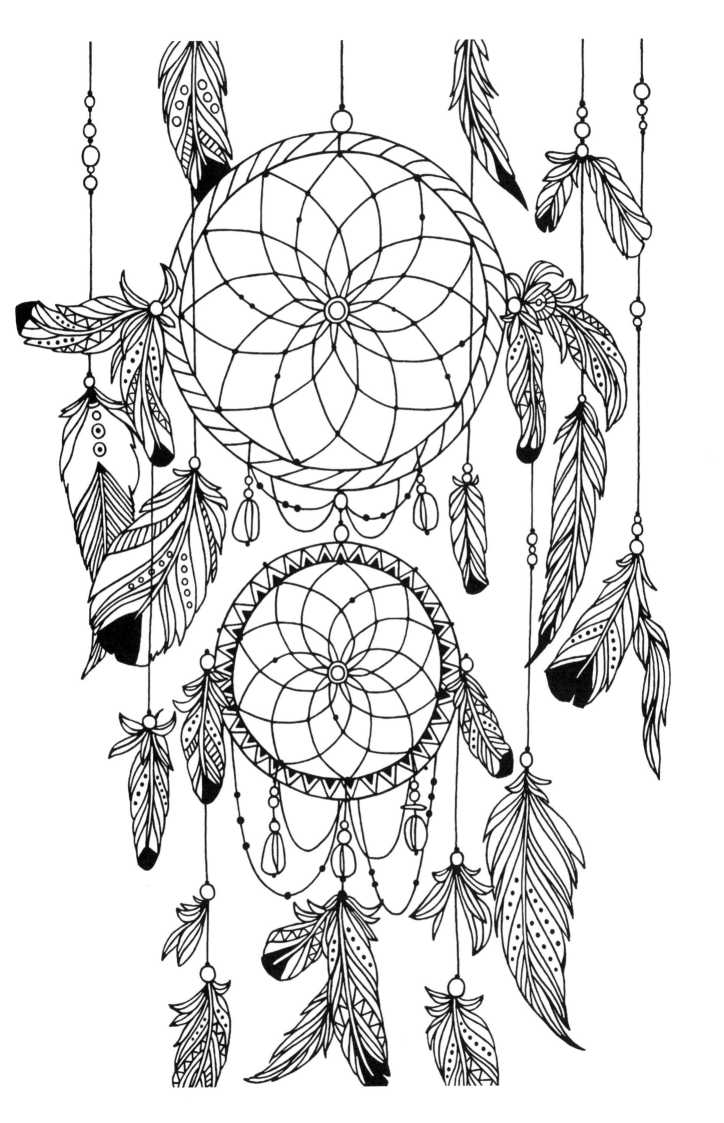

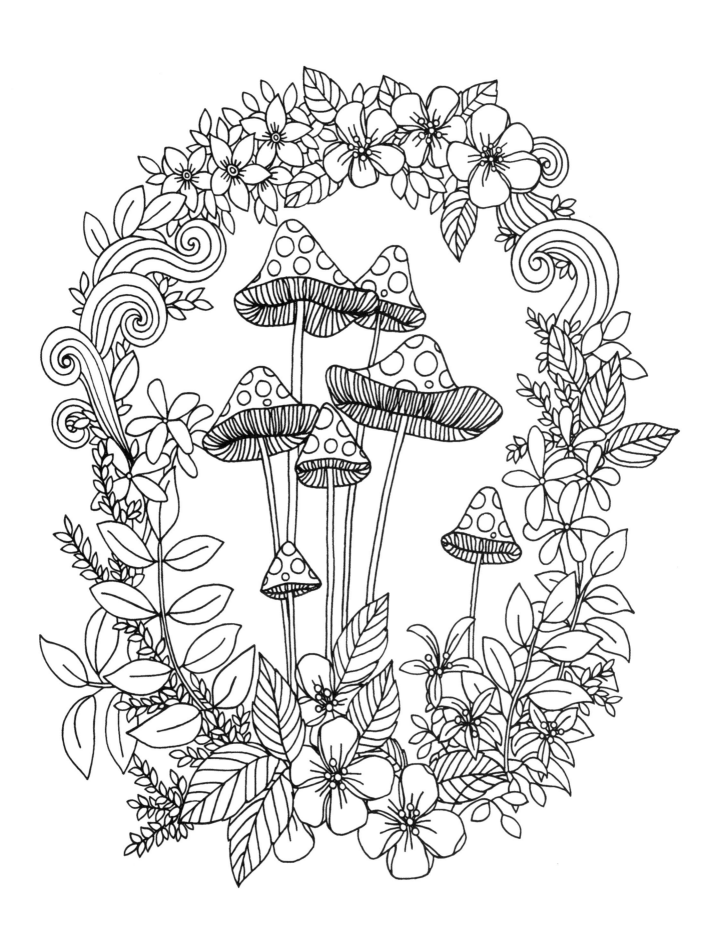

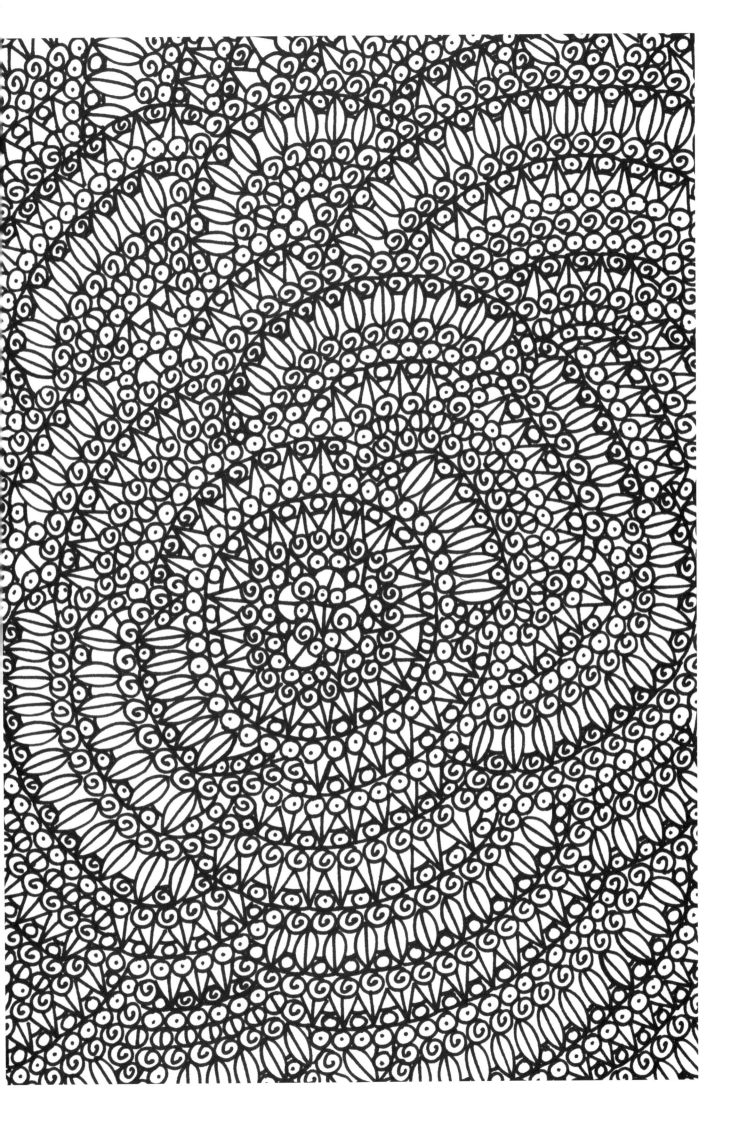

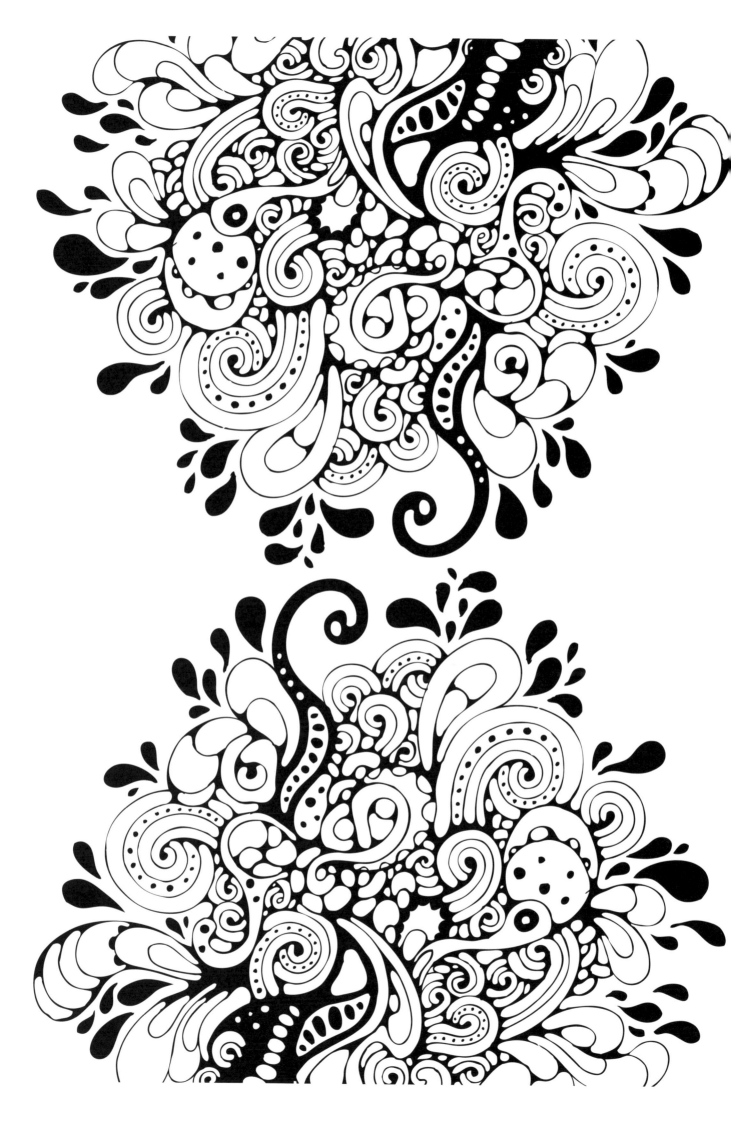

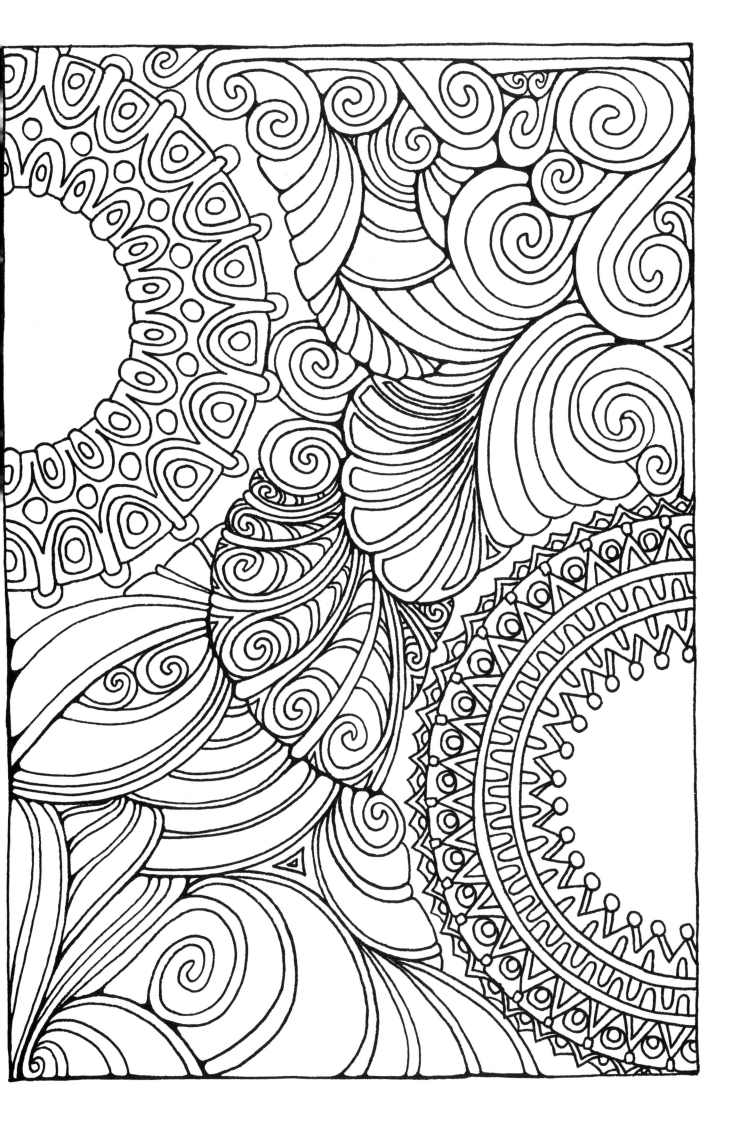

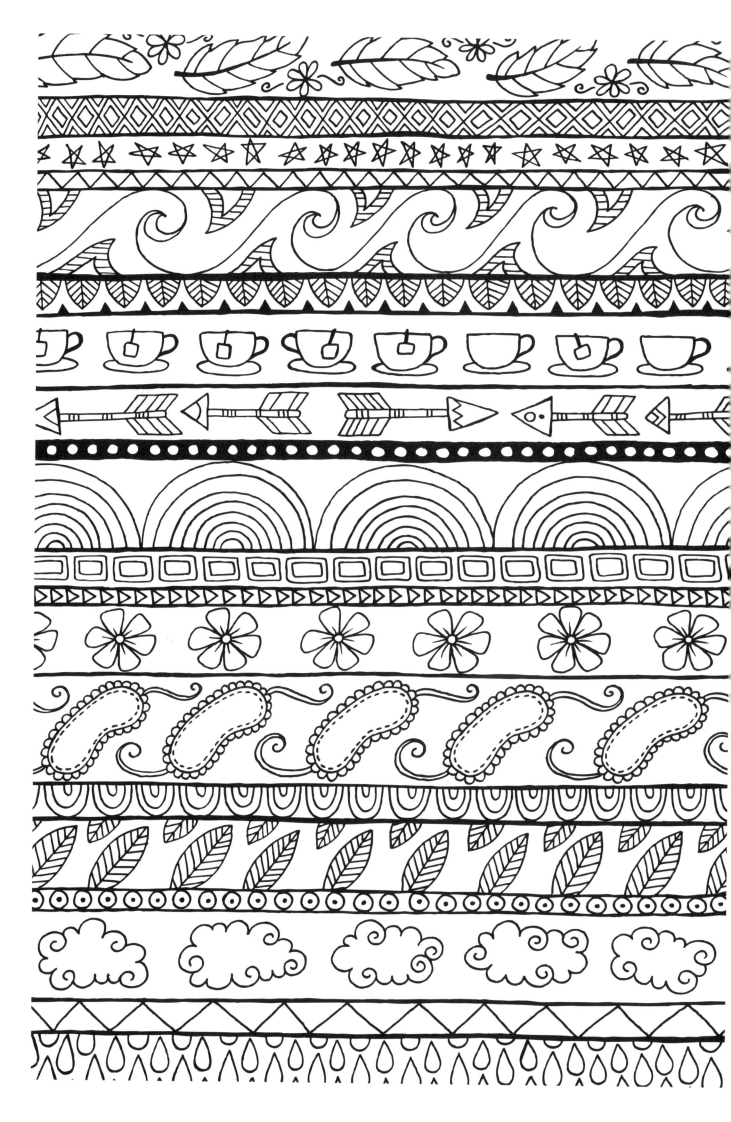

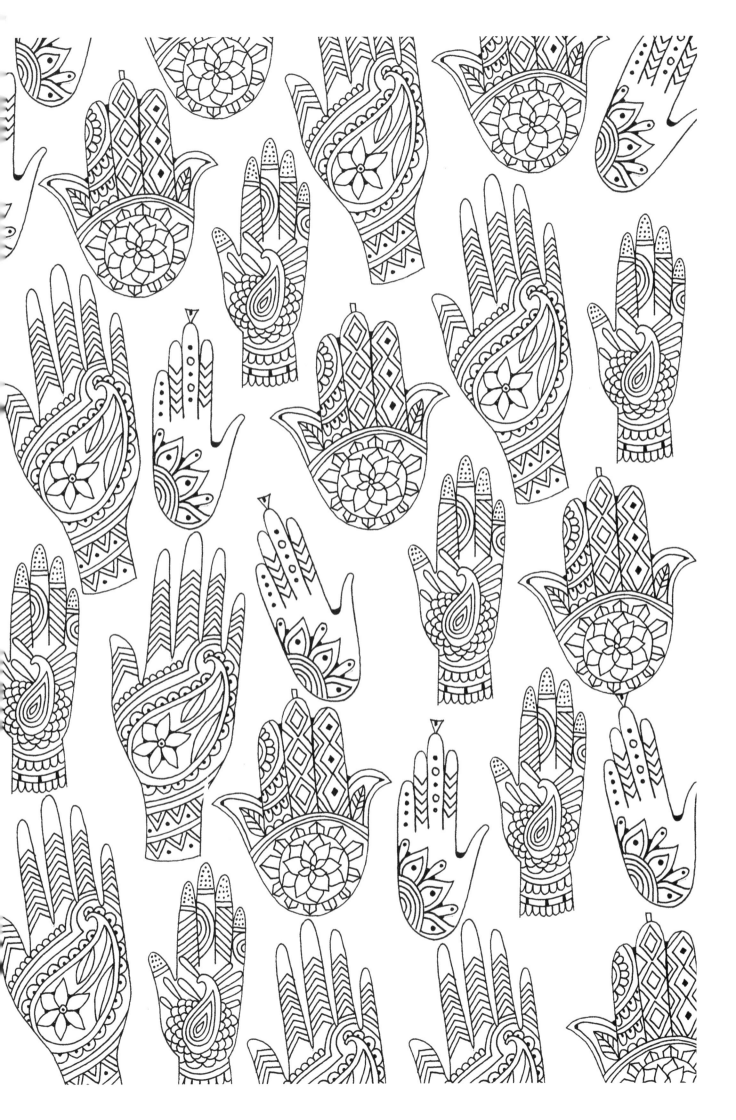

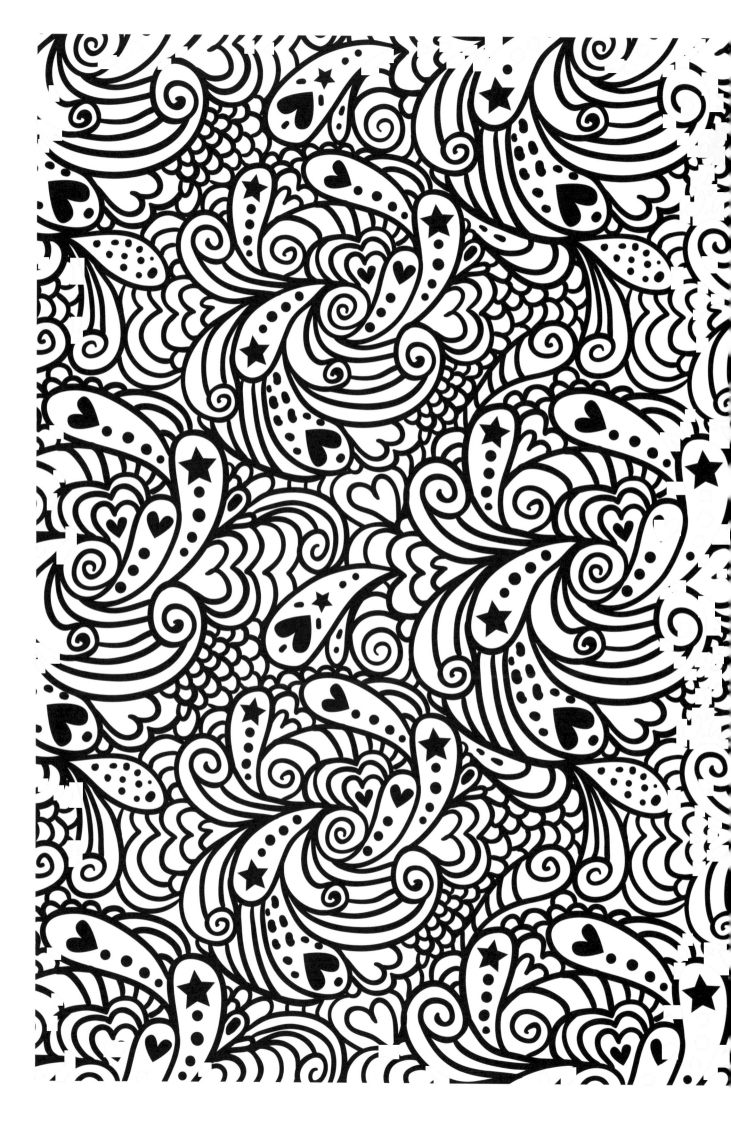

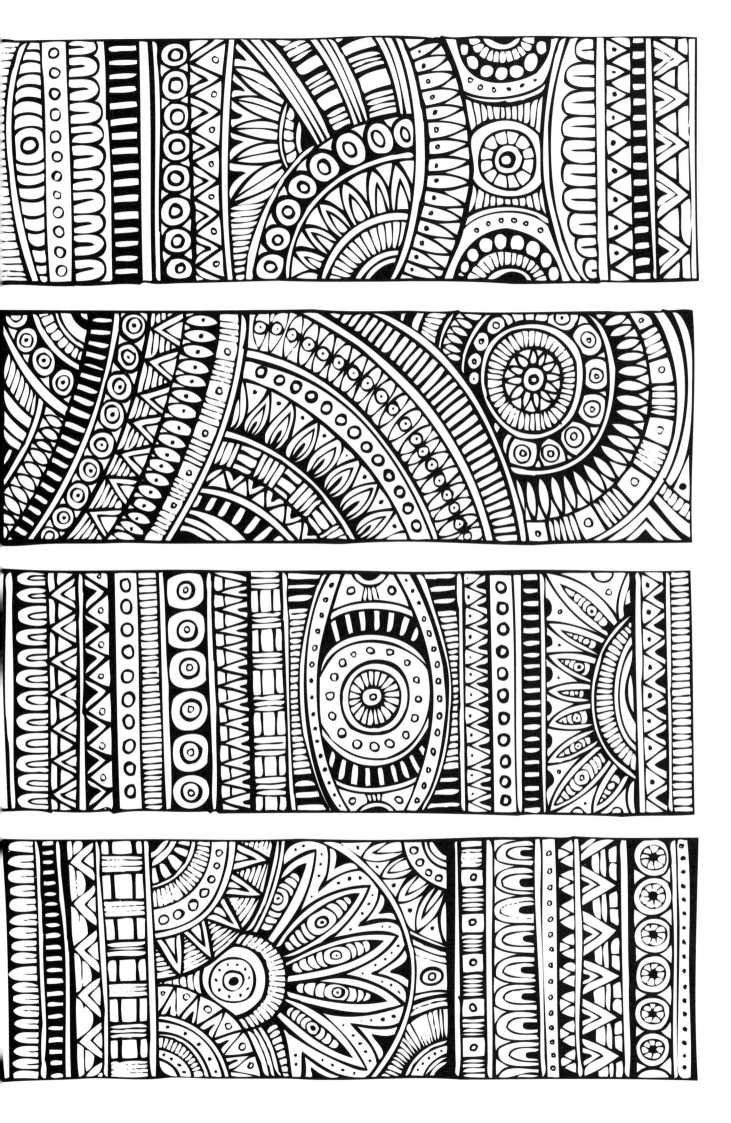

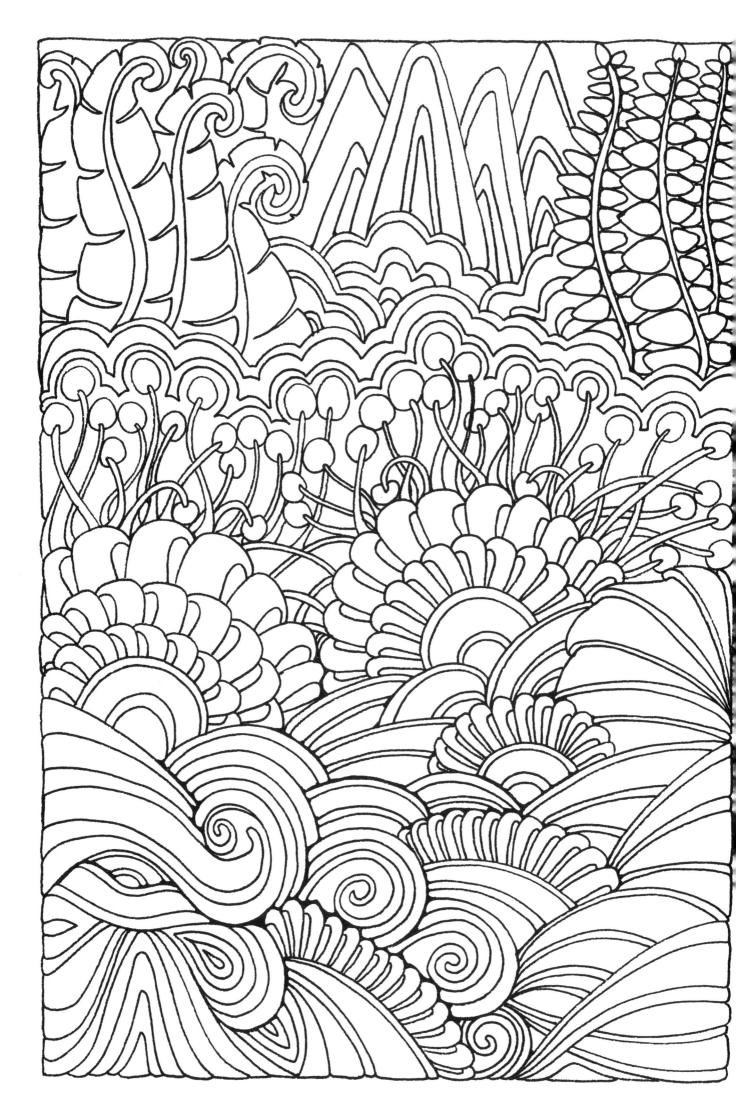

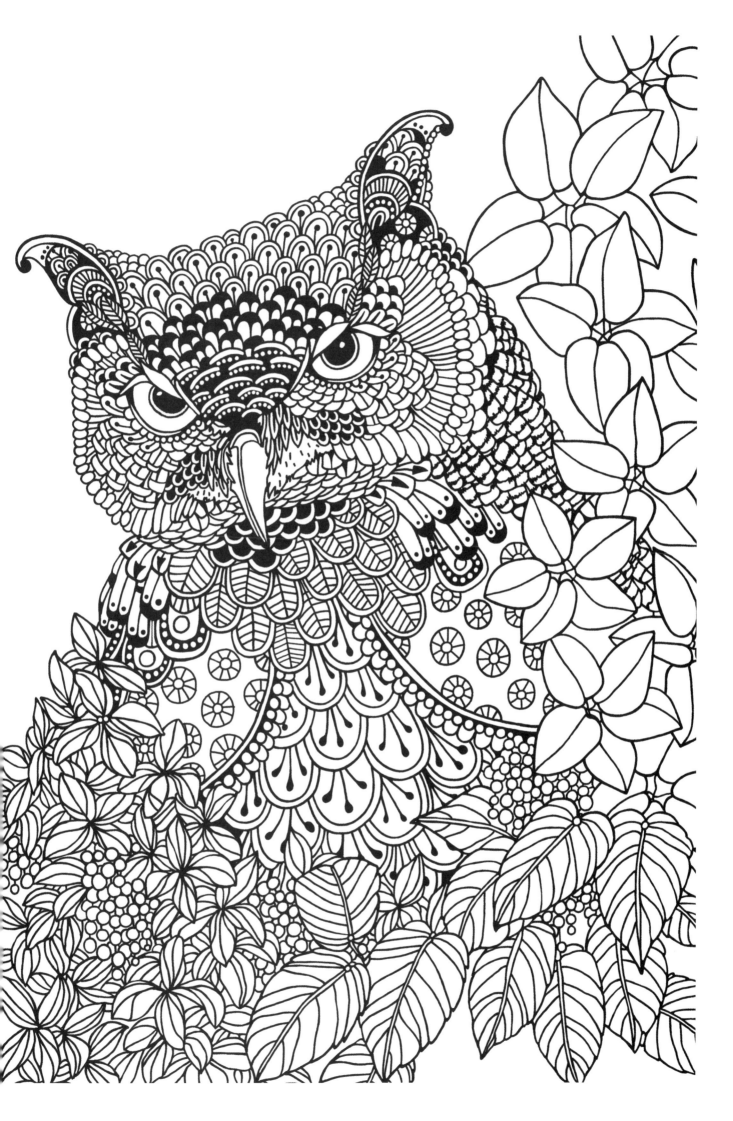

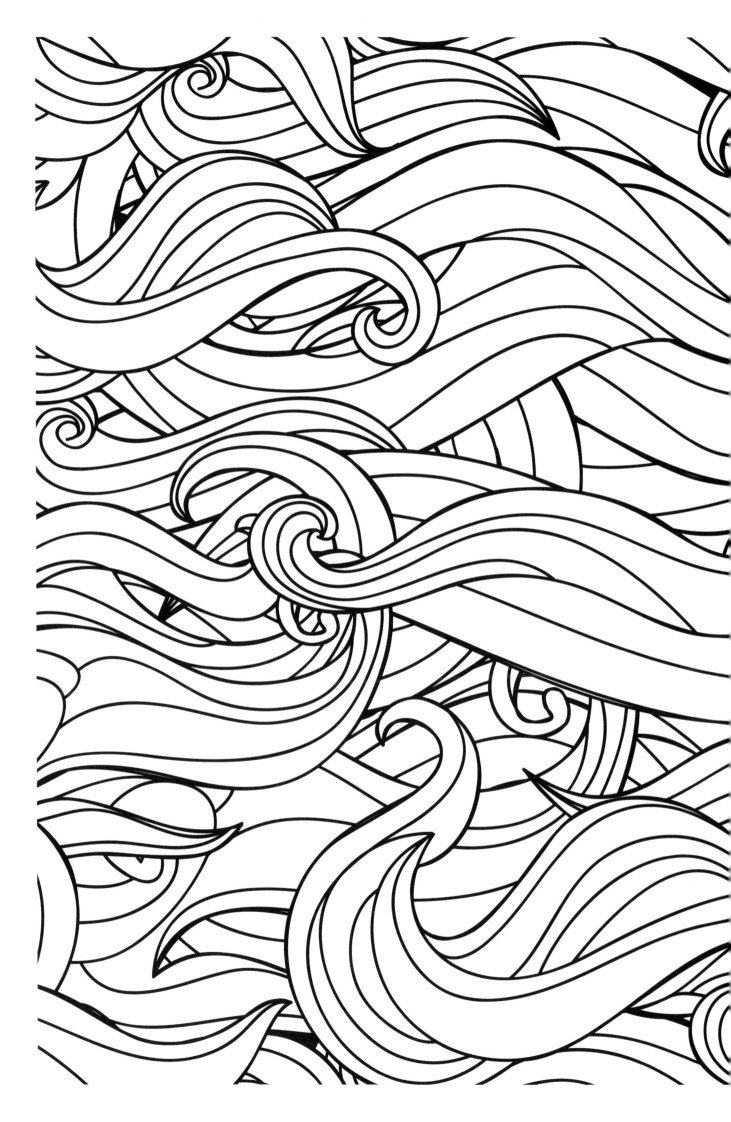

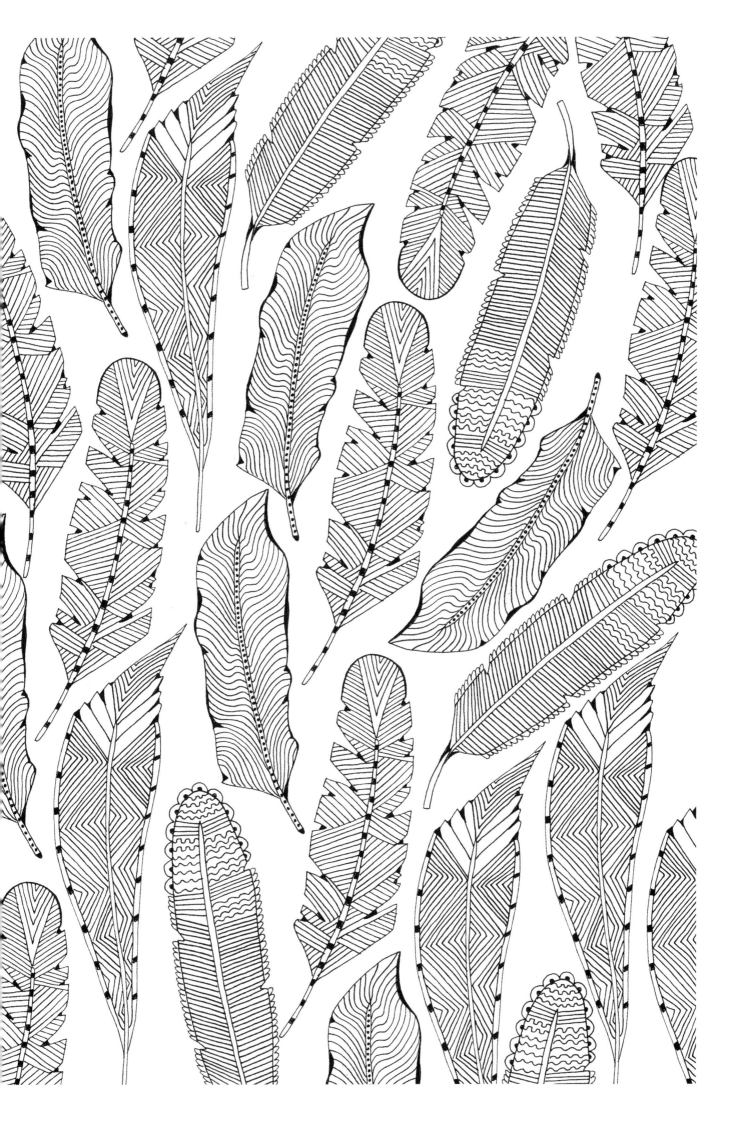

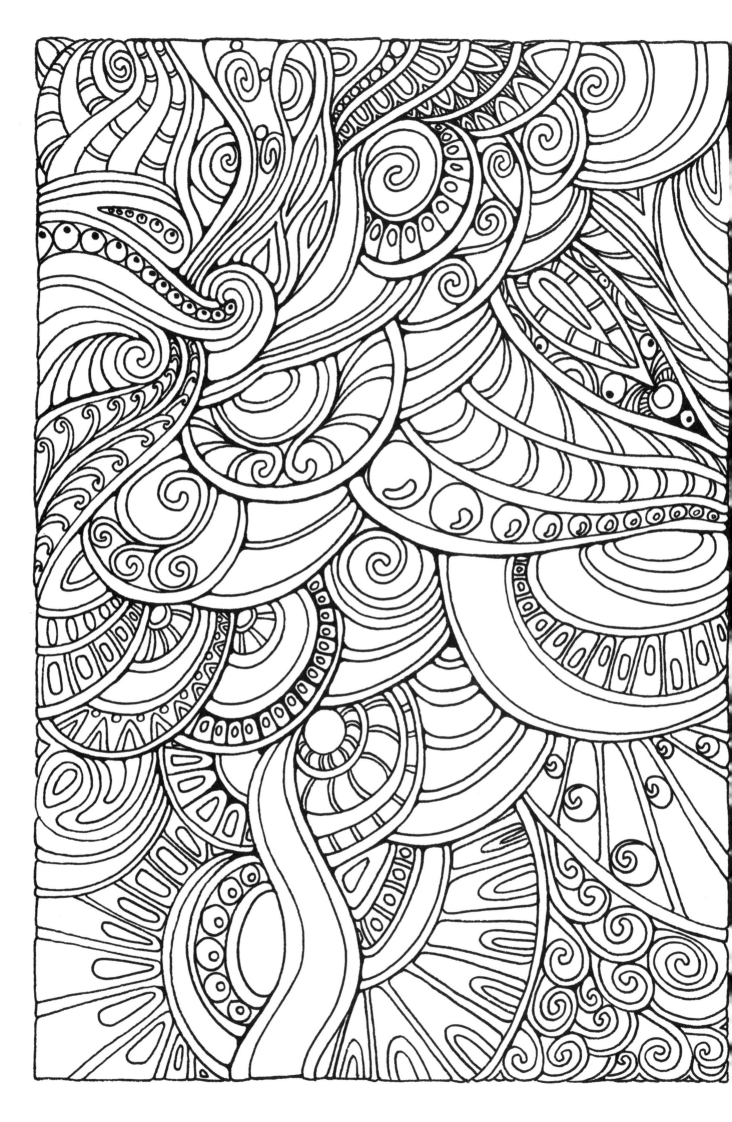

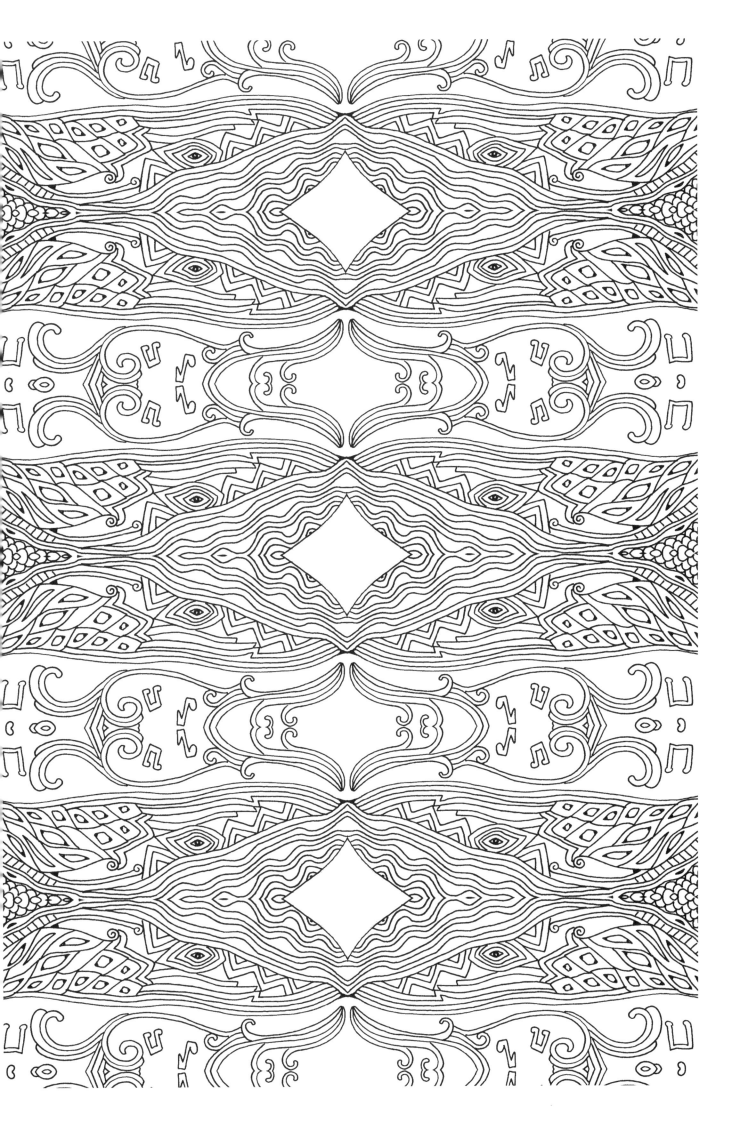

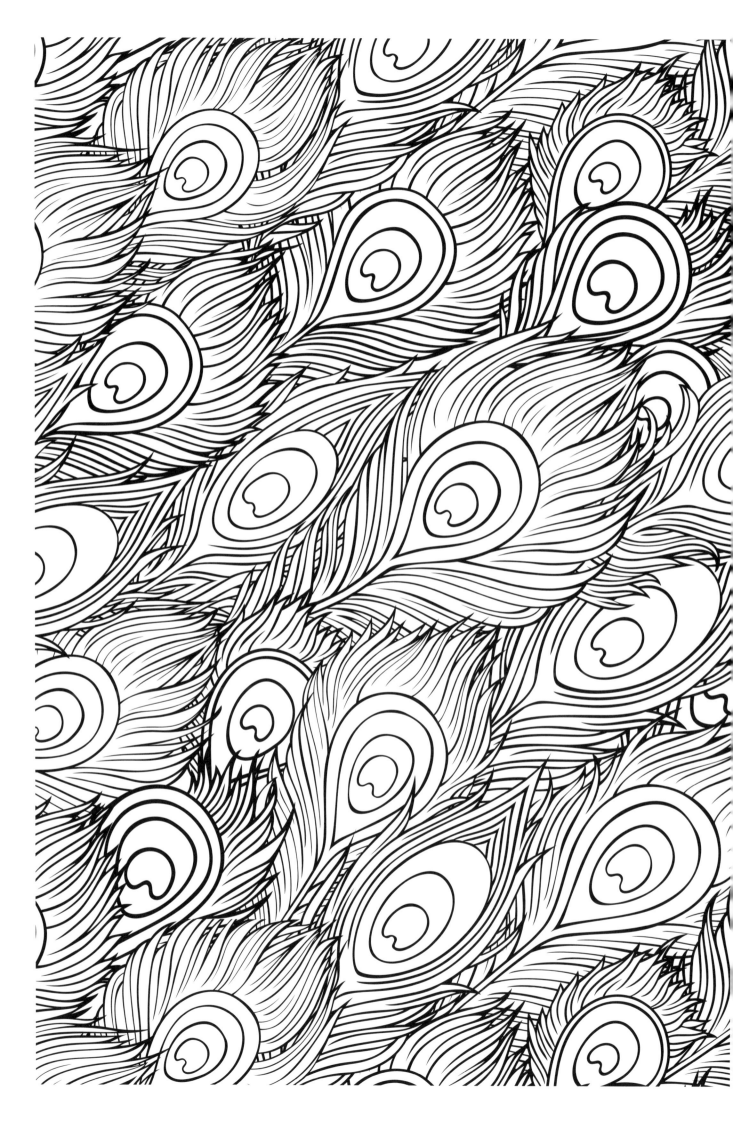

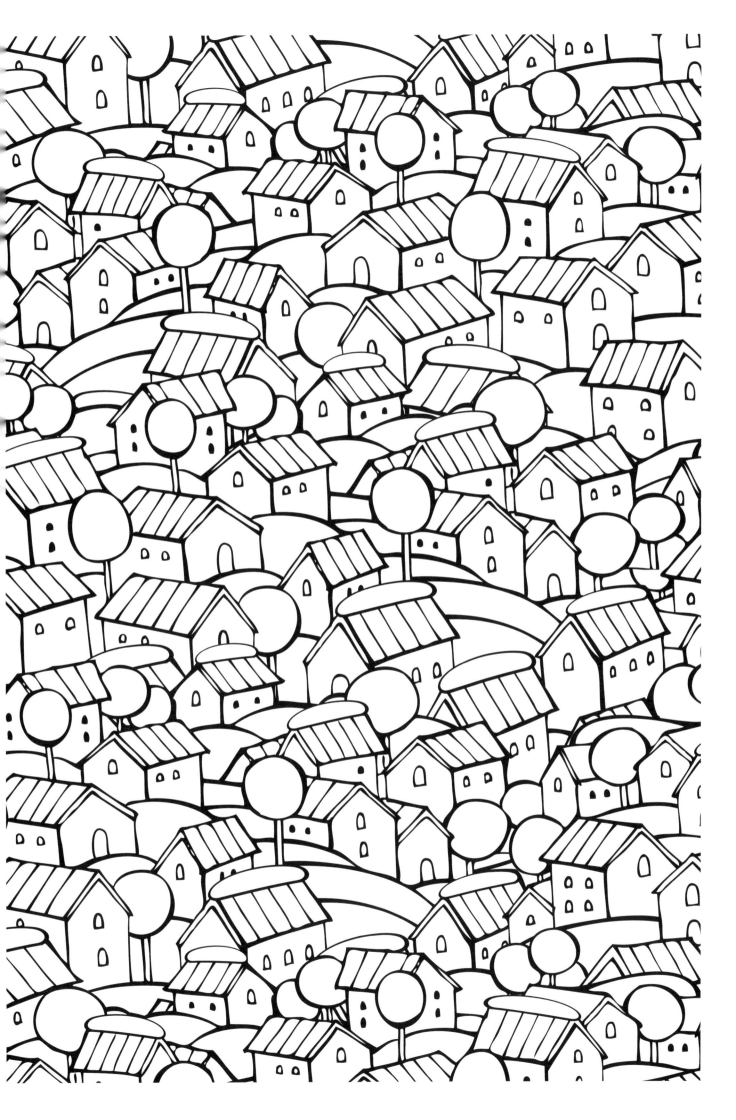

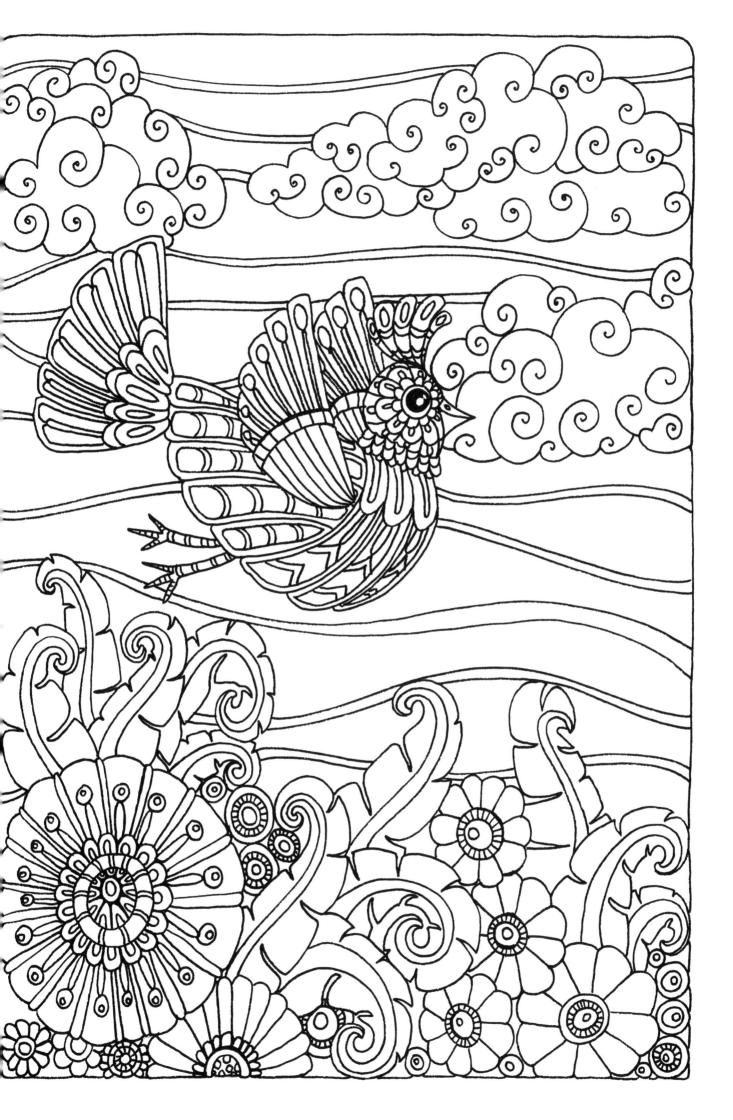

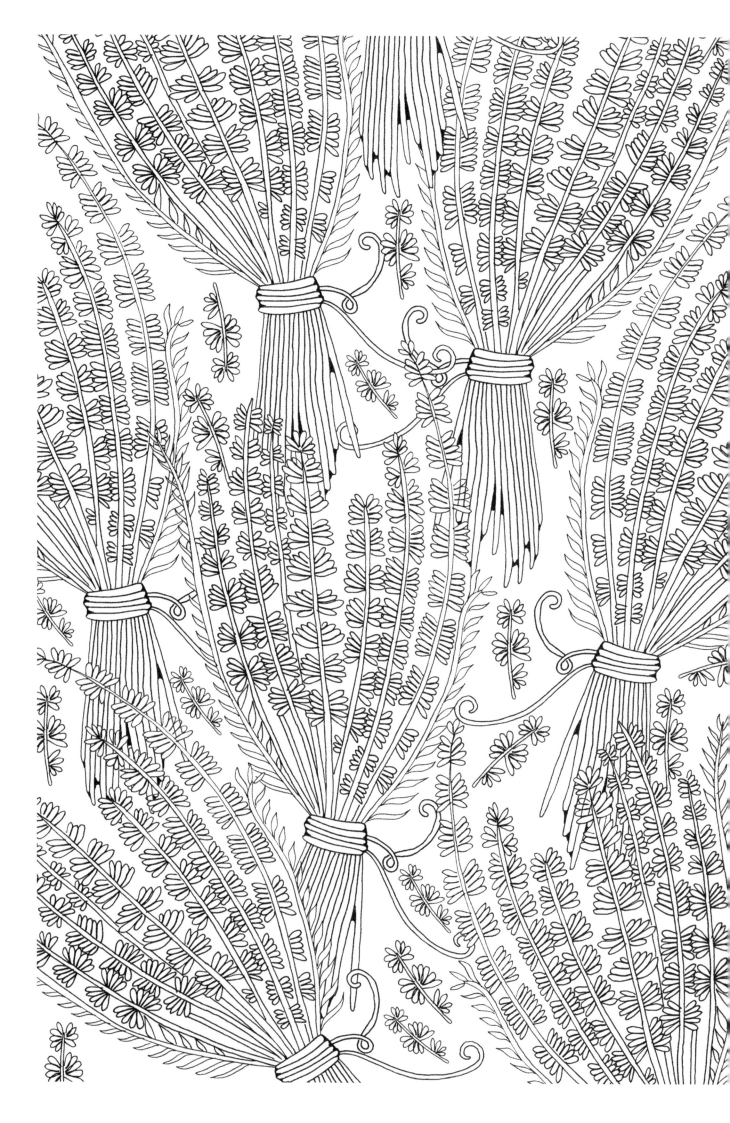

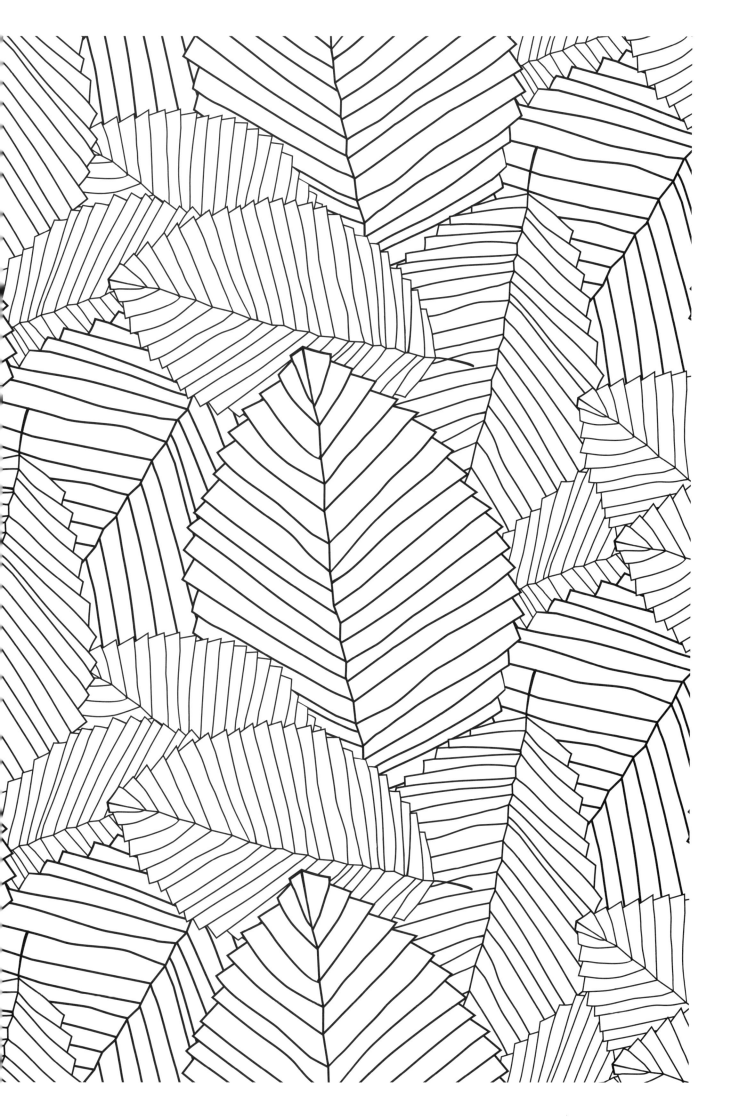

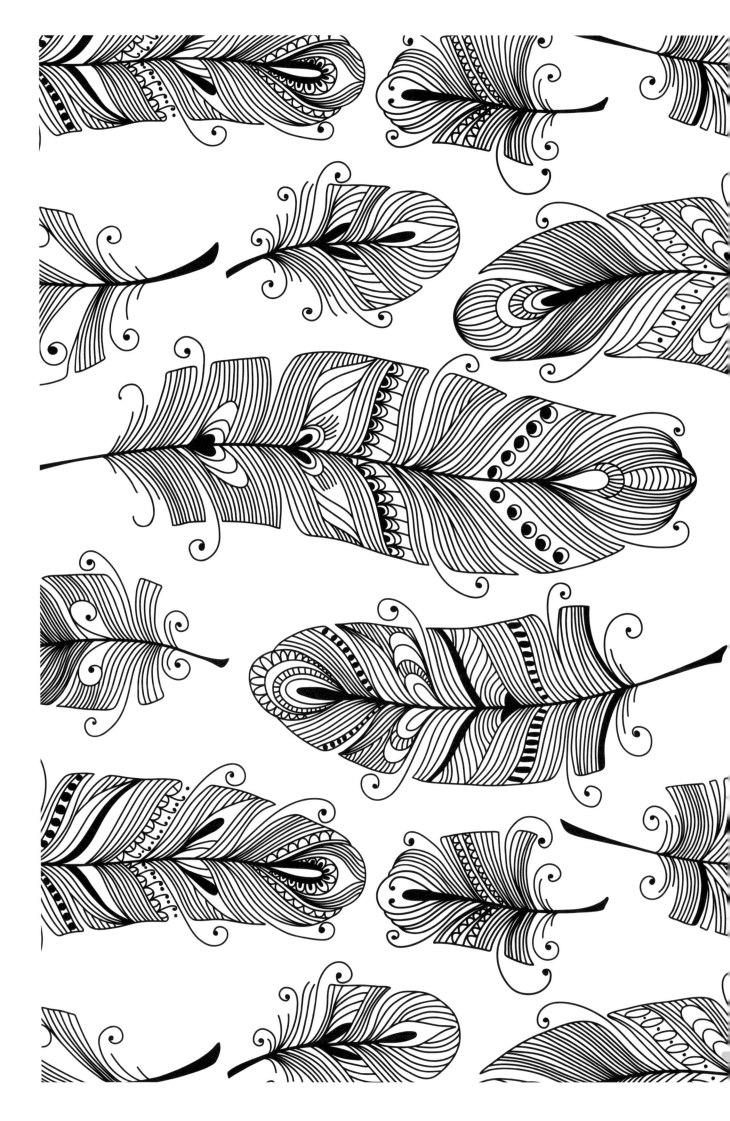

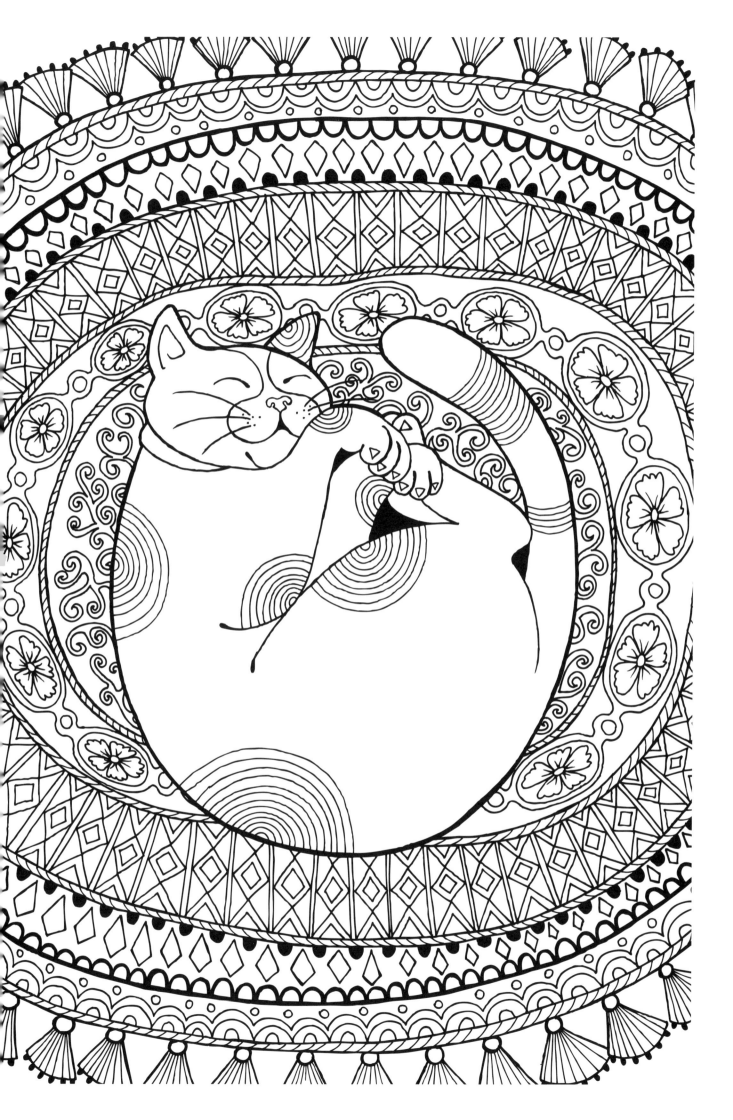

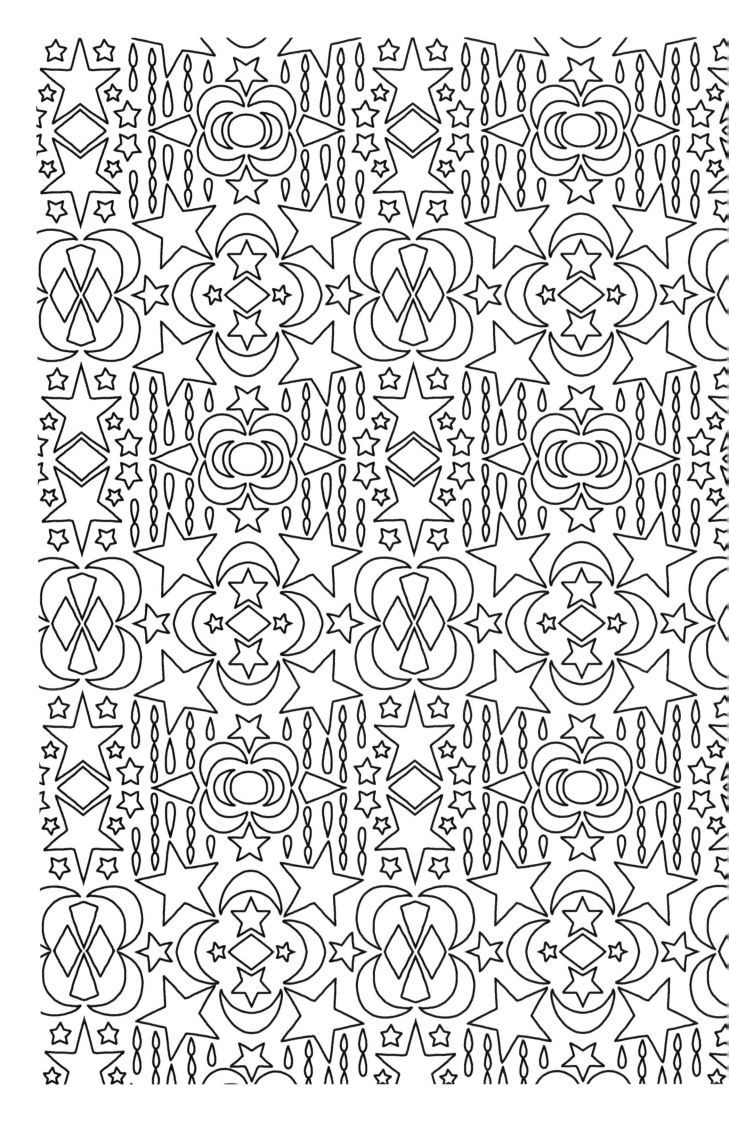

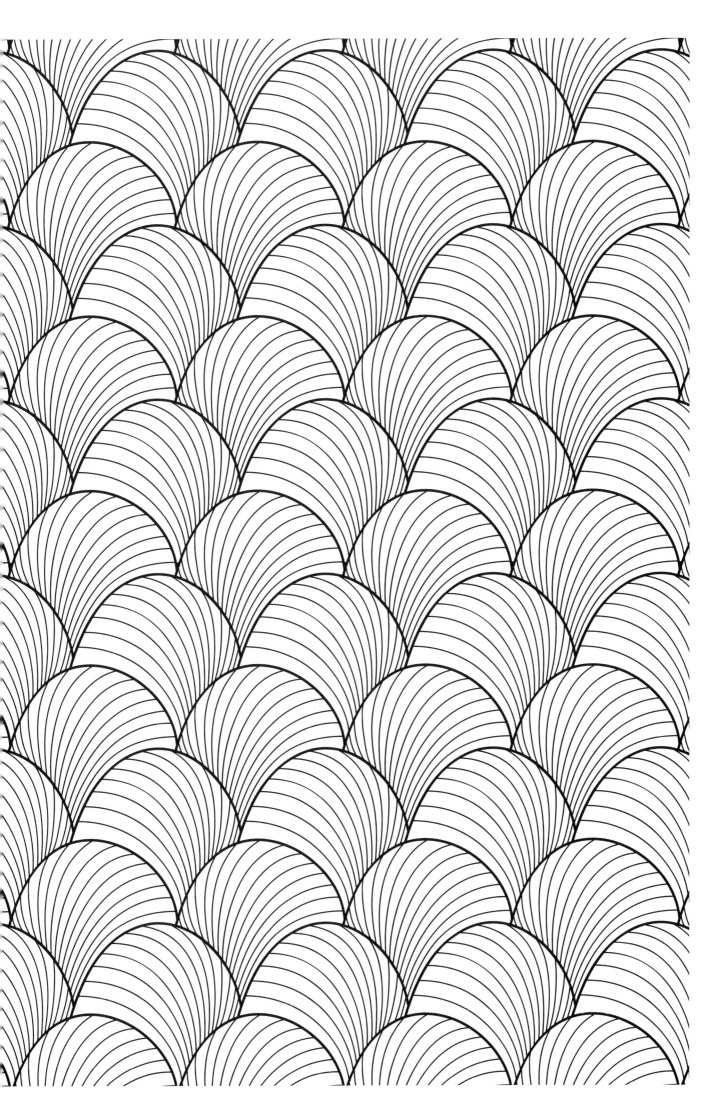

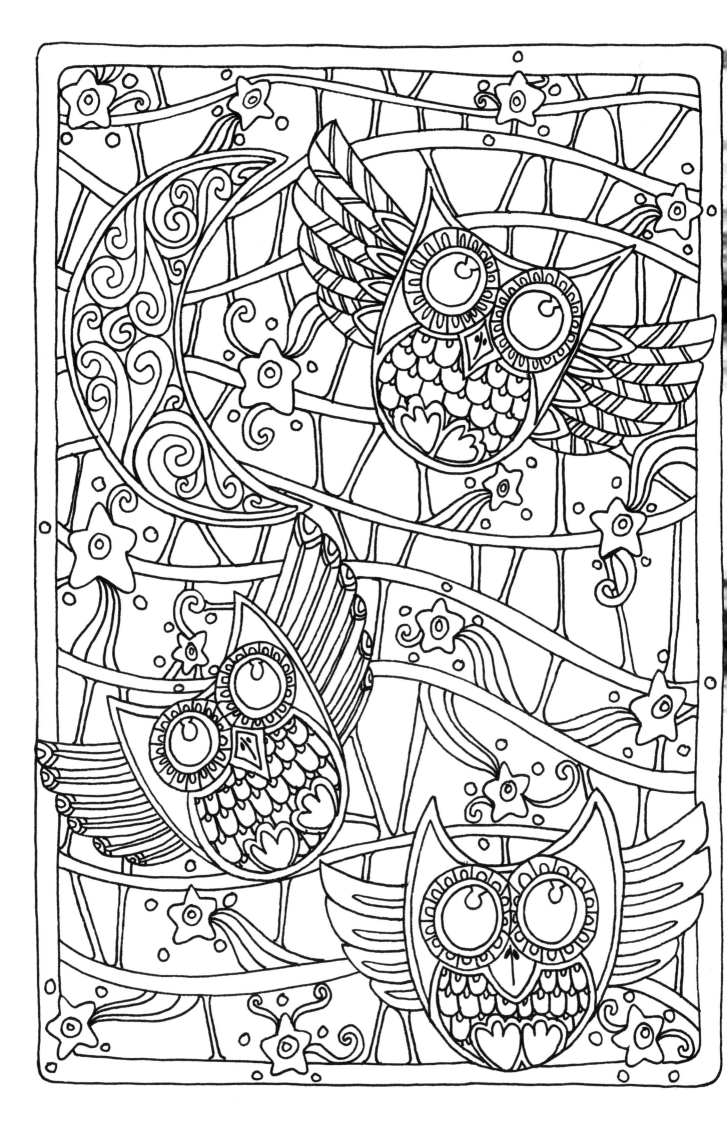

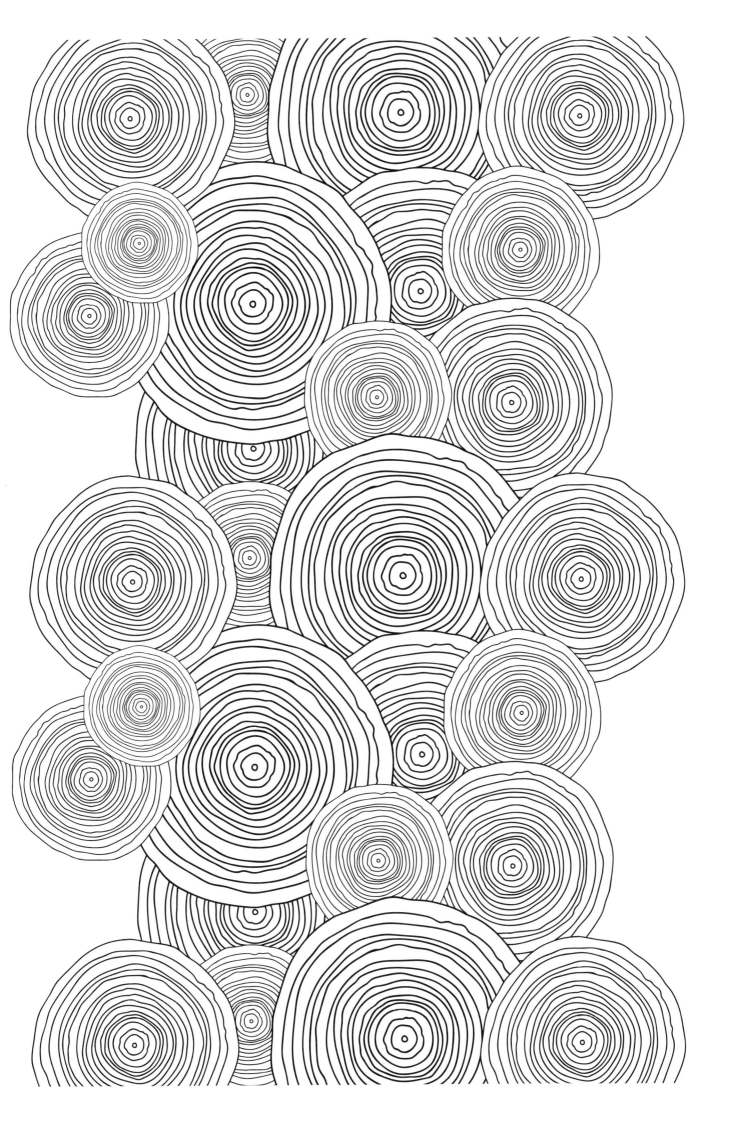

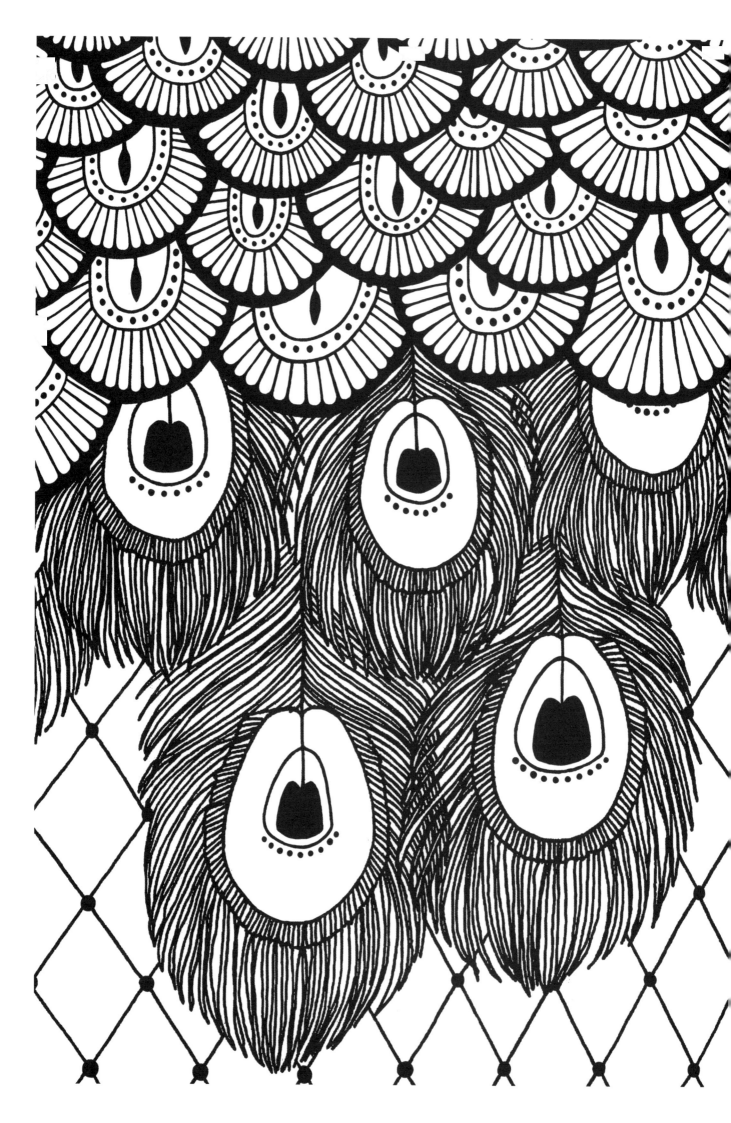

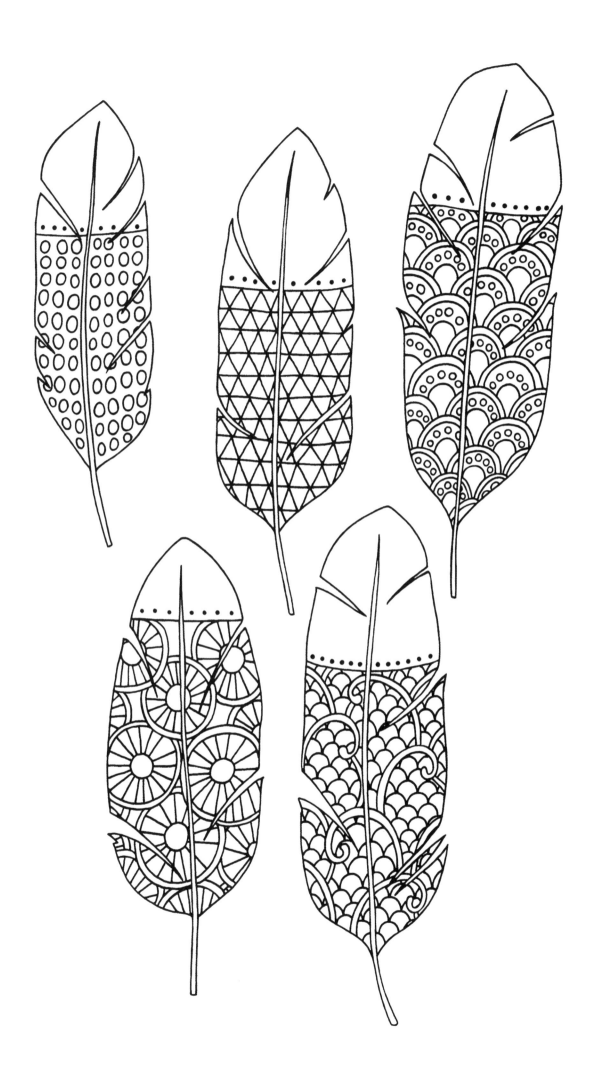

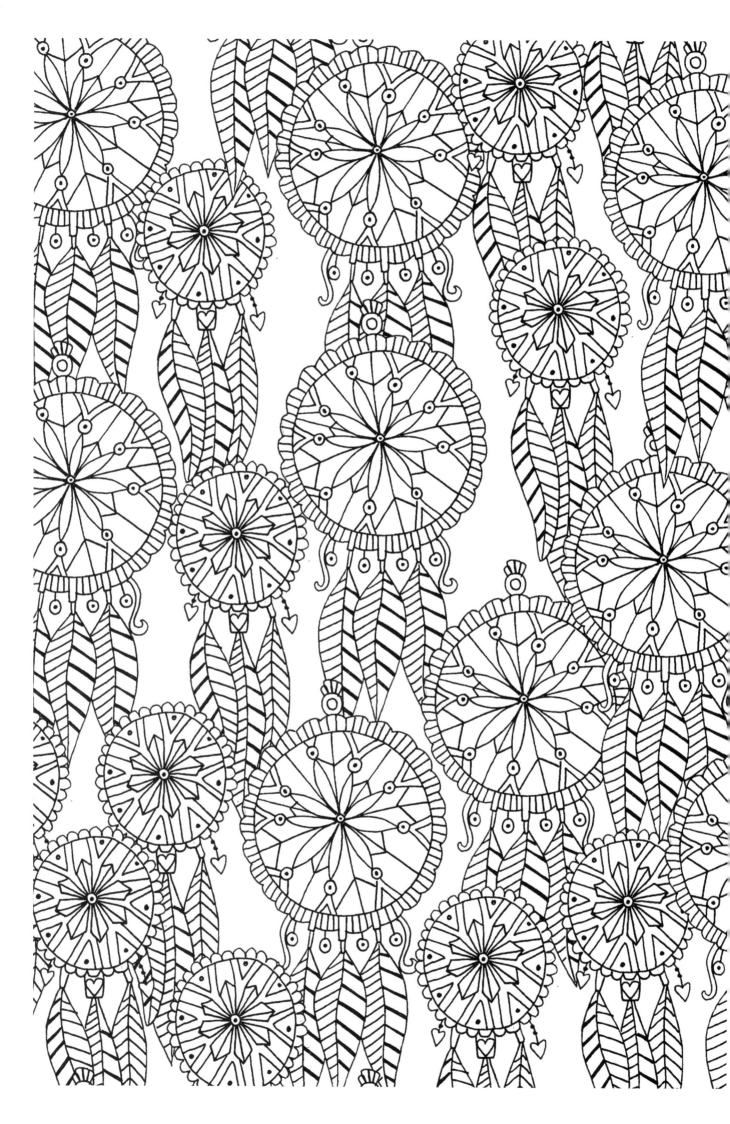

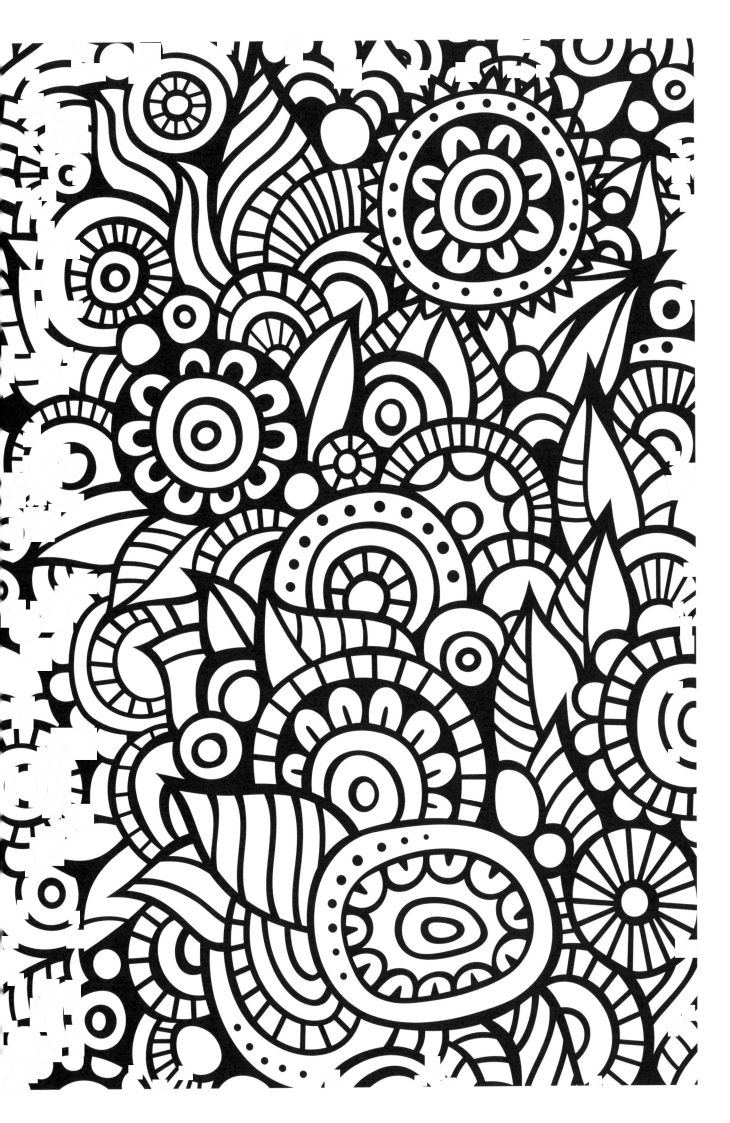

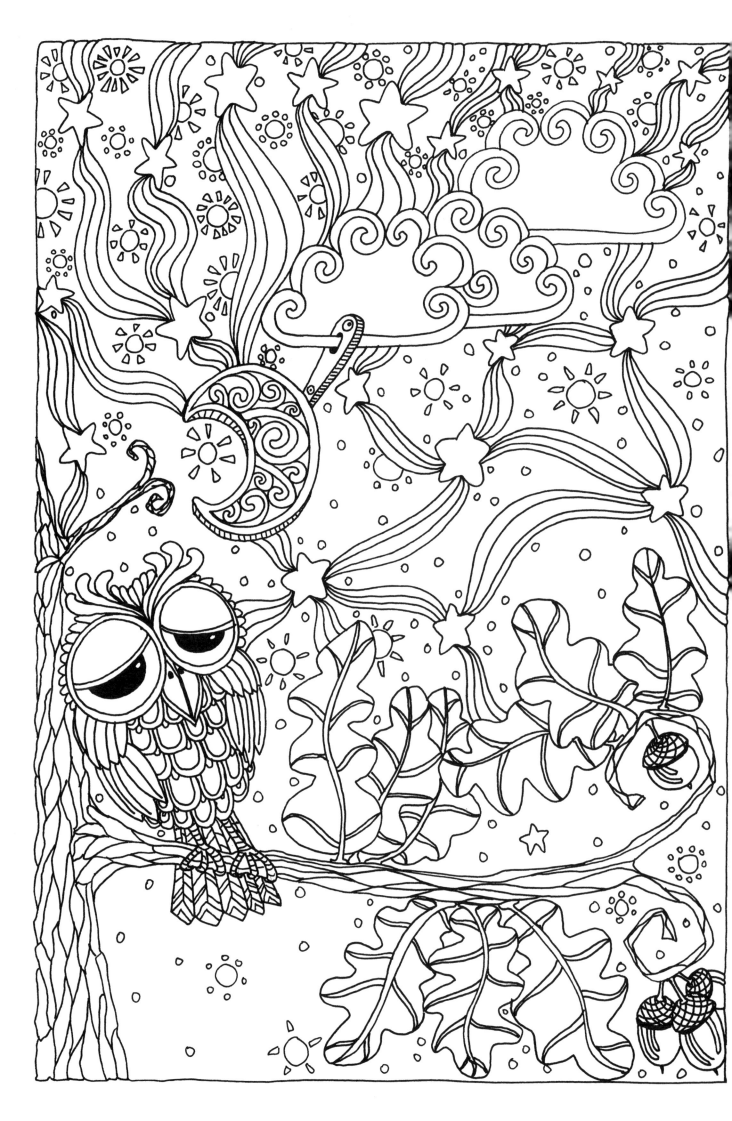

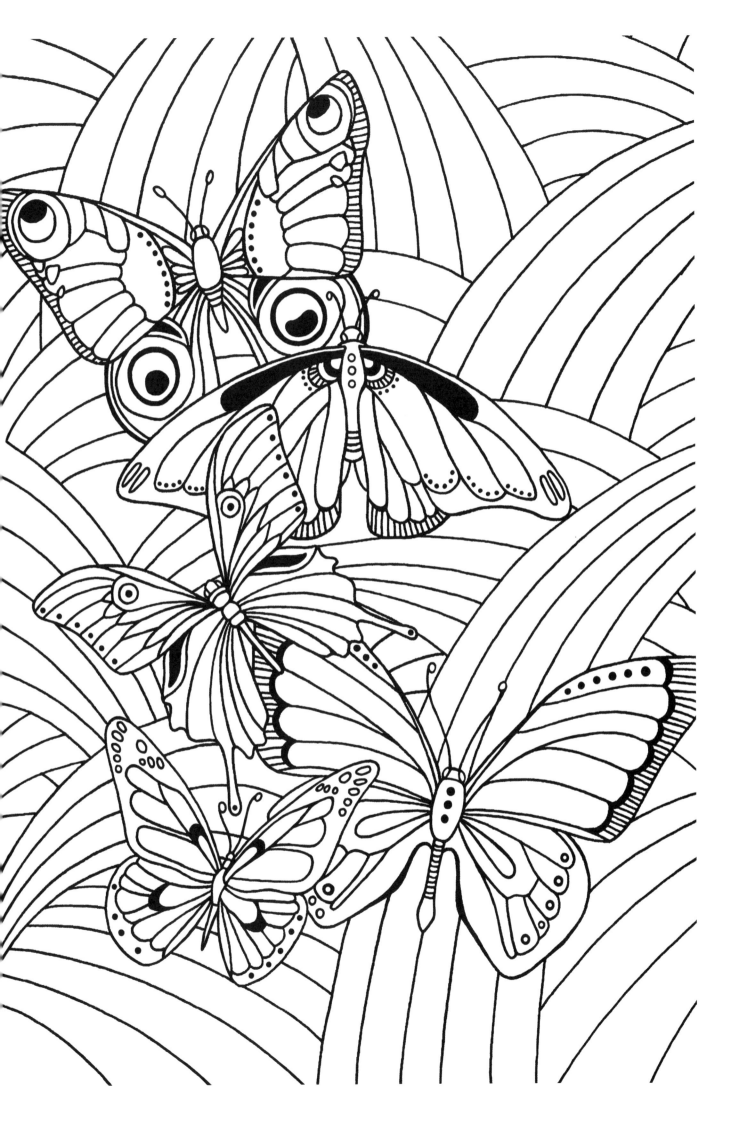

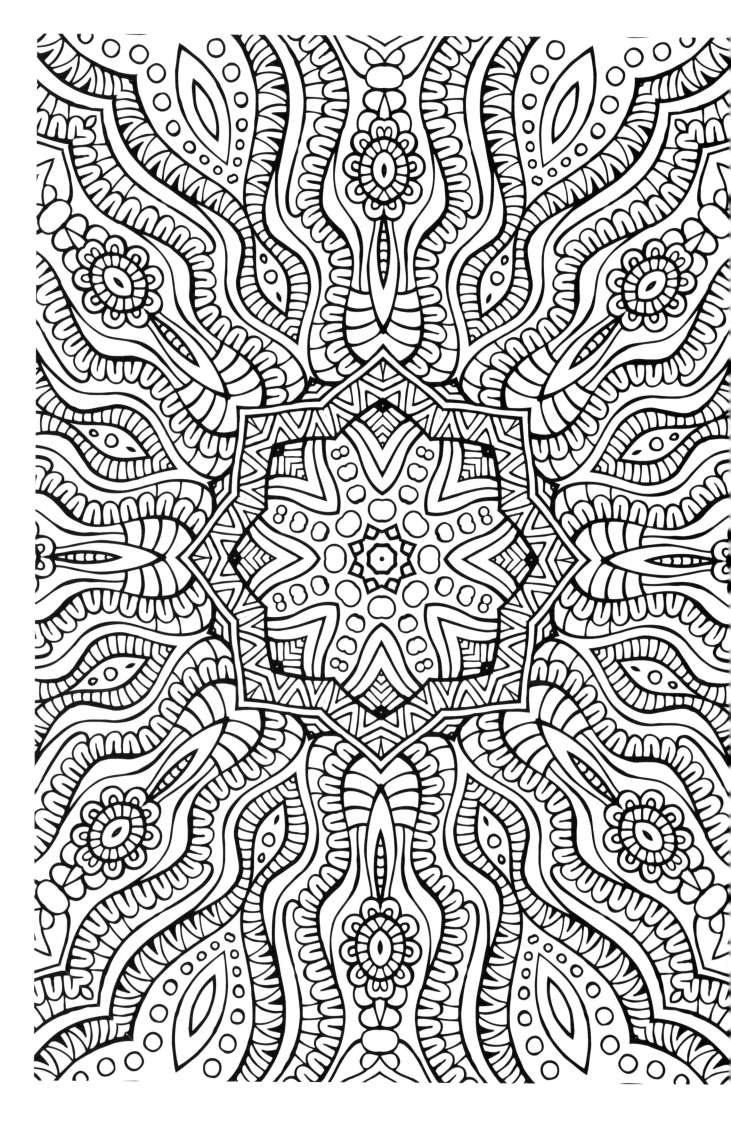

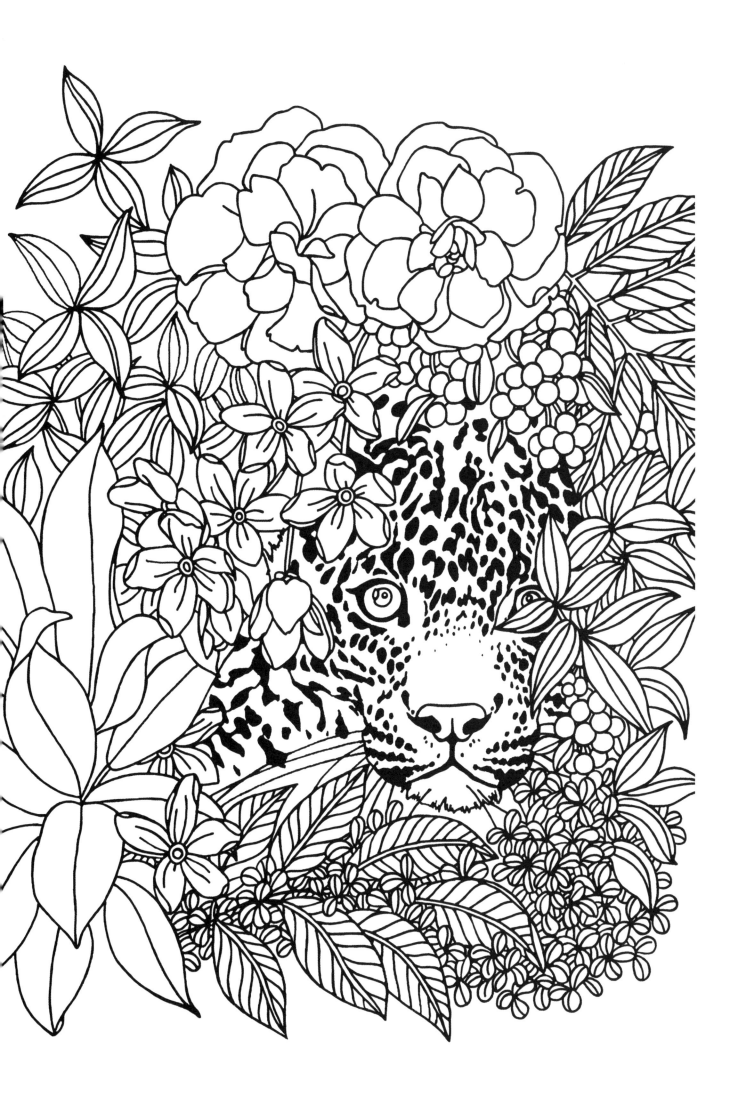

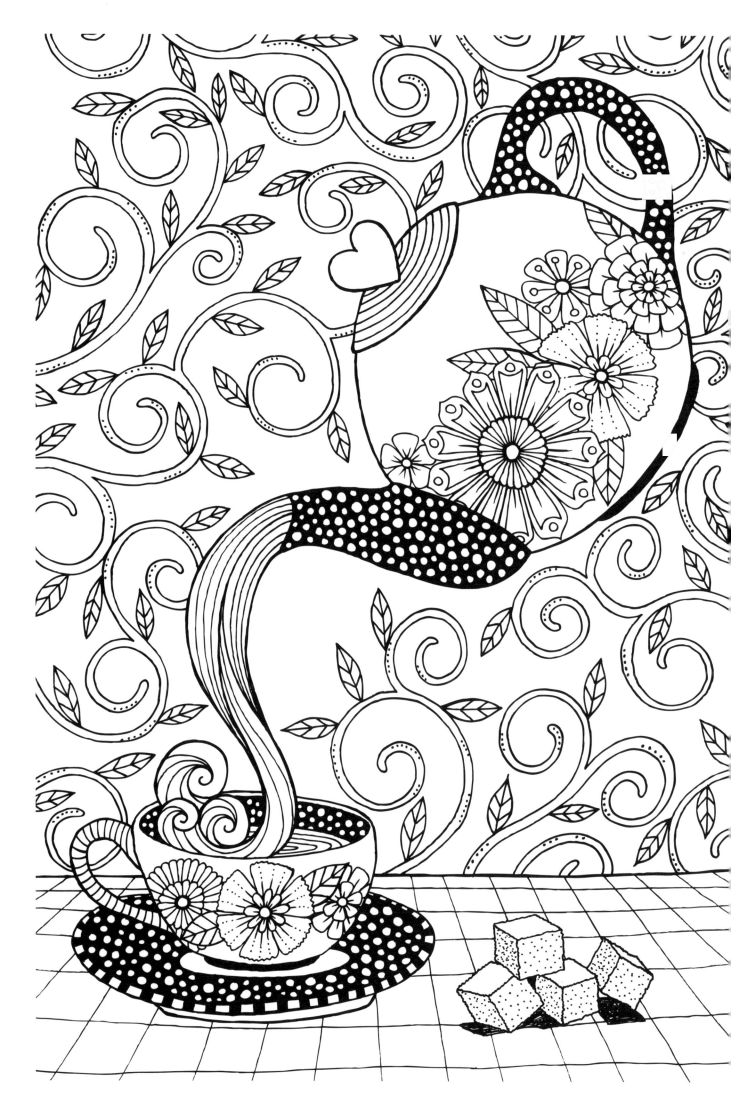

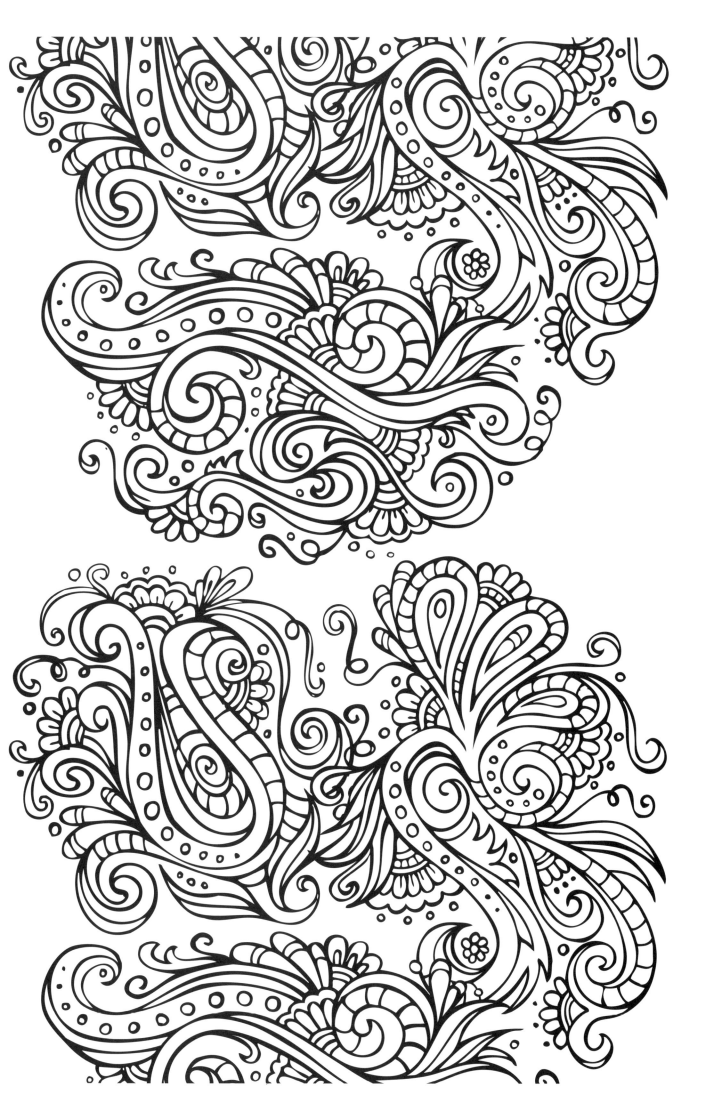

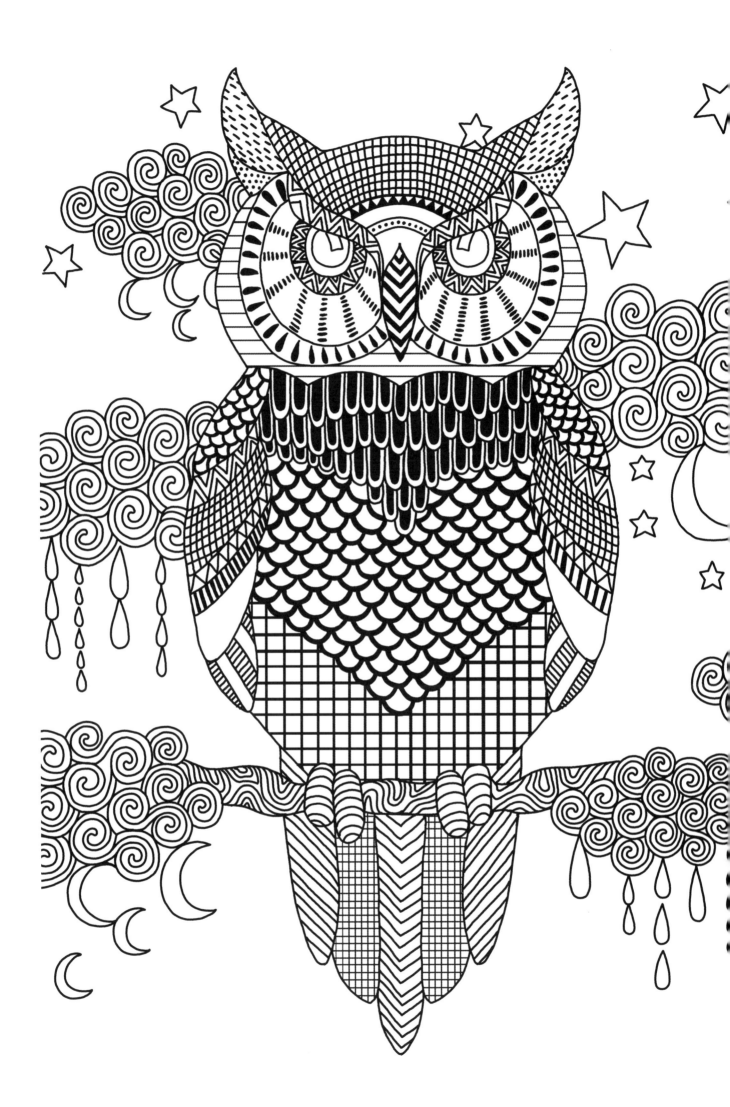

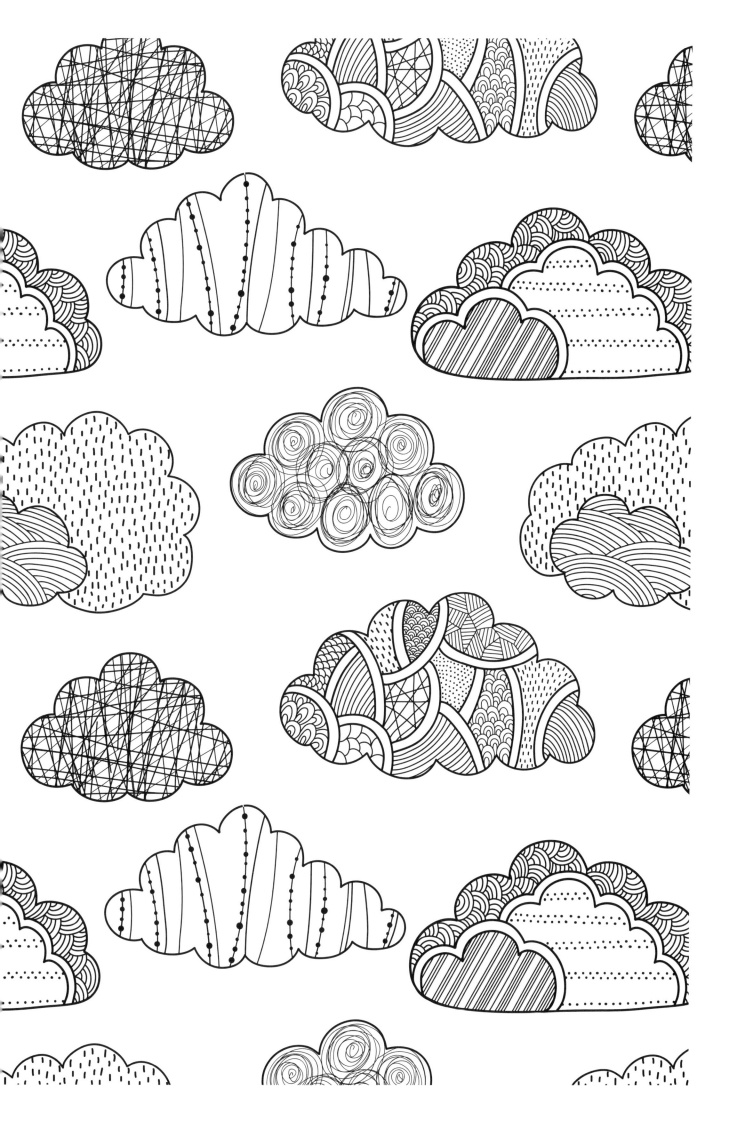

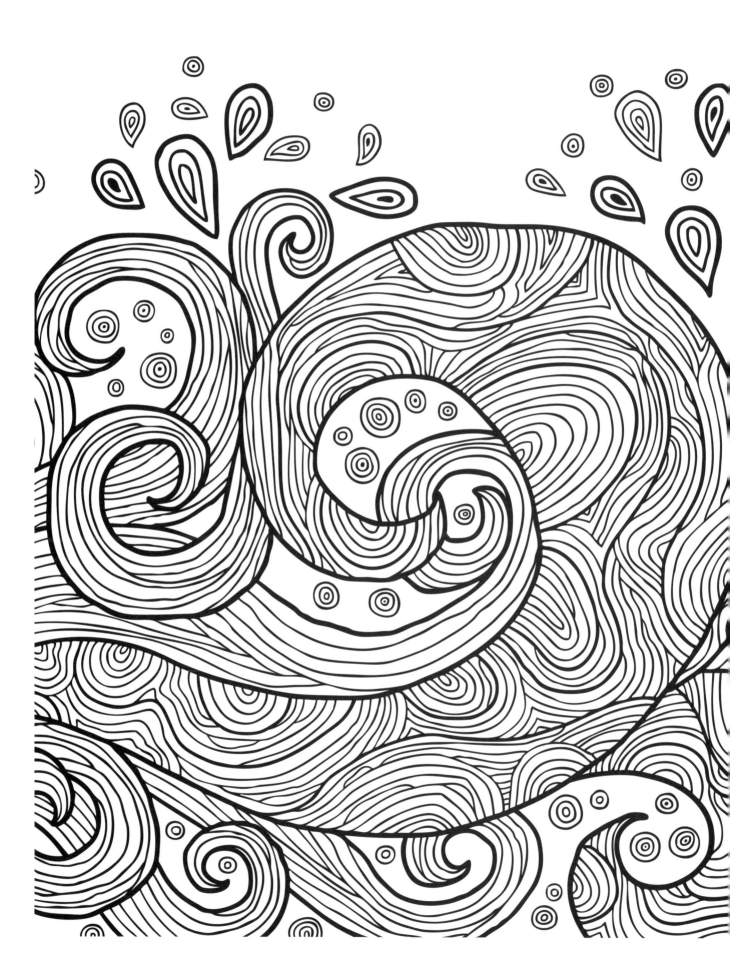

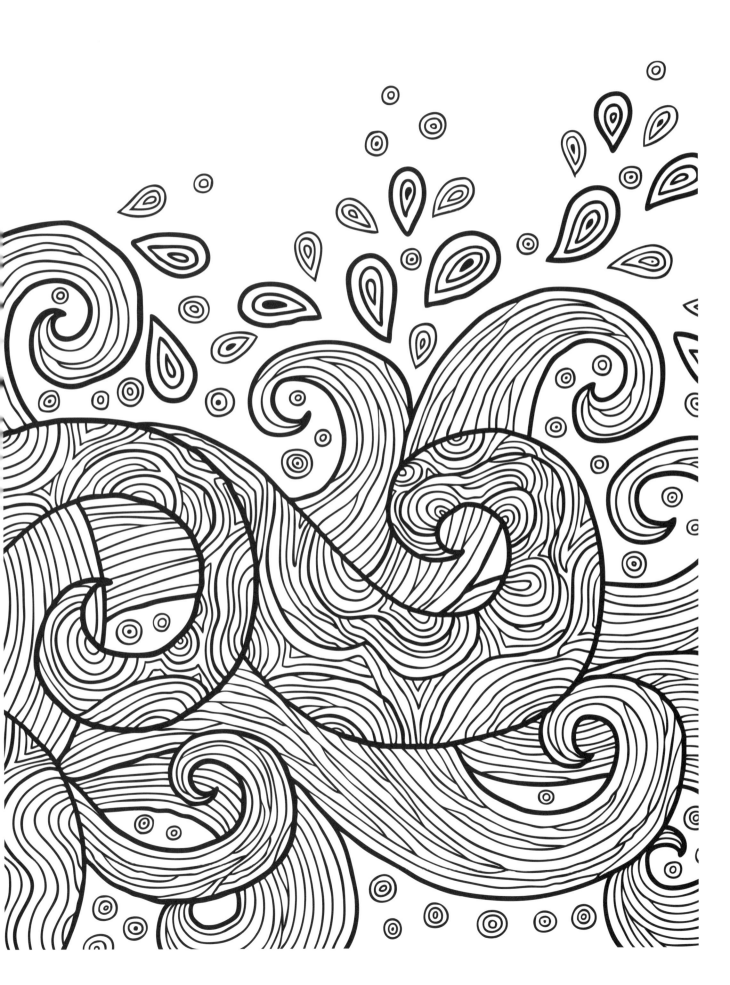

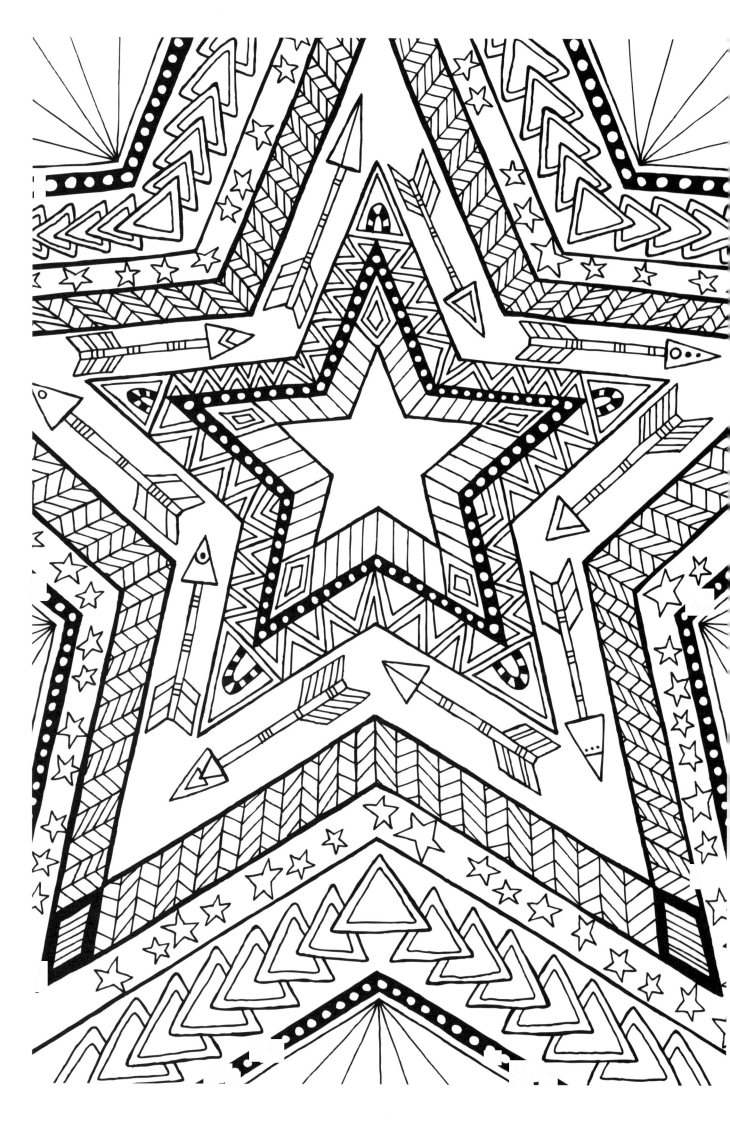

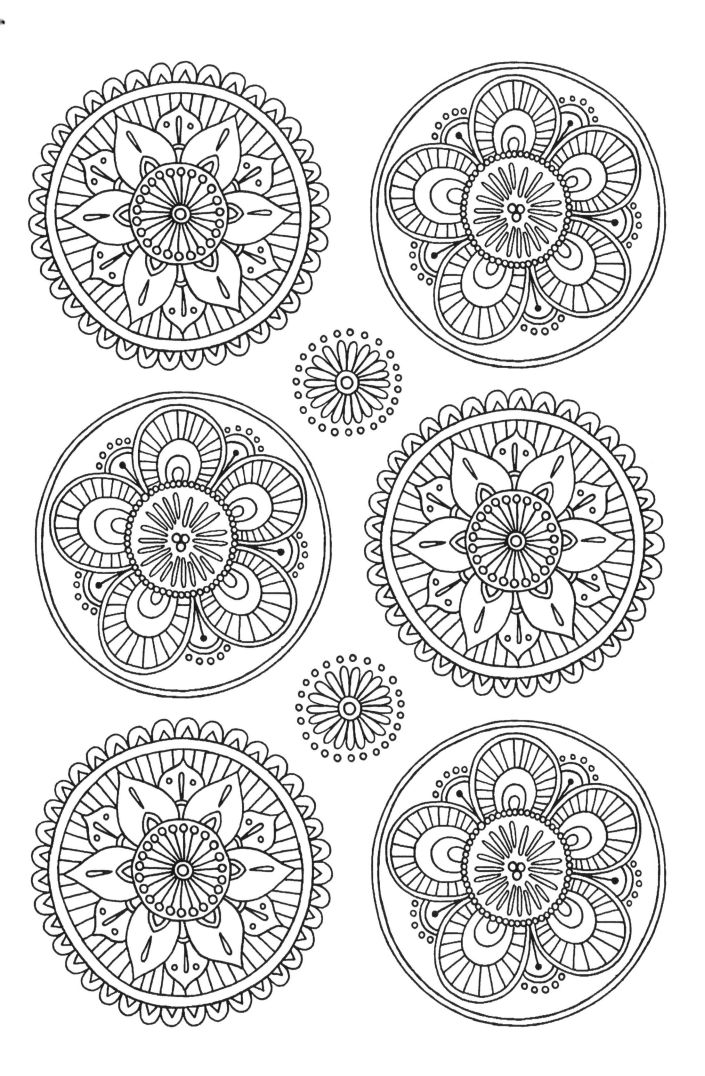

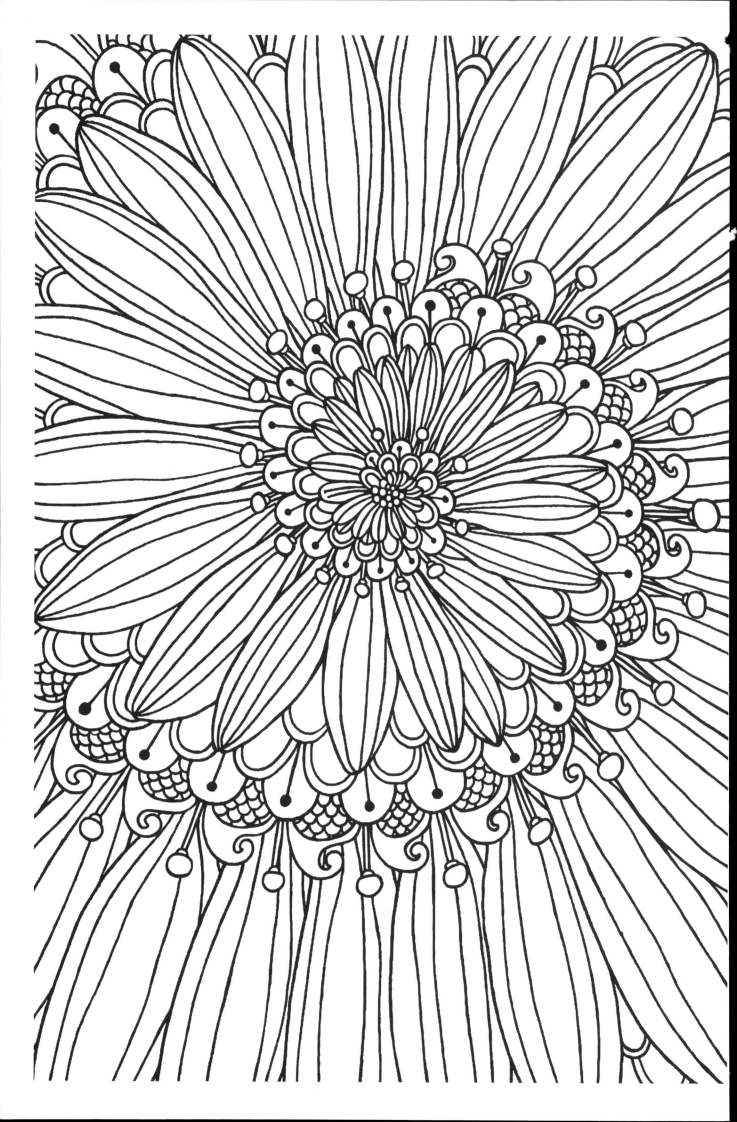